從
著色繪本
學習

COPIC麥克筆插畫

12 色繪製女孩與可愛背景！

まりぽり

前 言

「我想用COPIC麥克筆畫插圖！」
「但是感覺好難喔！」
本書是針對有以上想法的人製作而成的著色練習本。

內容相當豐富實用，不僅適合第一次使用COPIC麥克筆的初學者，也適用於有能力繪製一
定程度的插畫，但想嘗試更多不同主題的人。

我們將在最初的5堂課學會基本知識。
接下來將練習不同的女孩角色插畫3張，各角色搭配背景的插畫6張，透過9張著色練
習，學習如何運用COPIC麥克筆。

而且只需要準備12色，輕鬆好上手也是本書的教學重點。

完成9張著色練習後，學習如何挑選符合主題的顏色，以及疊色與漸層色的上色技巧，讓
著色過程變得更有趣。
請務必將本書發揮得淋漓盡致，練習到運用自如的程度。

必 備 工 具

❶12支COPIC麥克筆

❷白色墨筆

❸白紙（影印紙之類的紙。
由於墨水會滲透至下方，需
將紙張墊在下方）

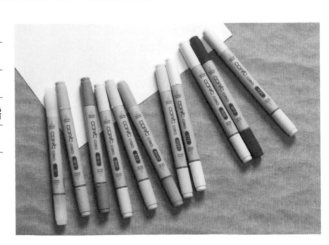

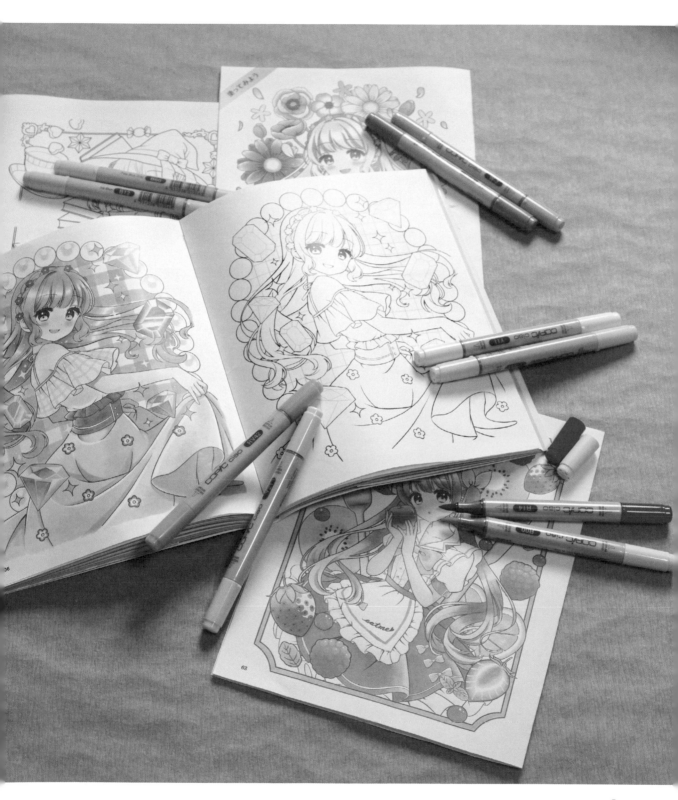

Contents

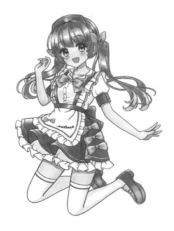

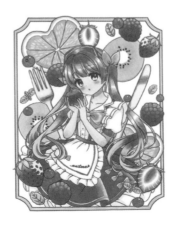

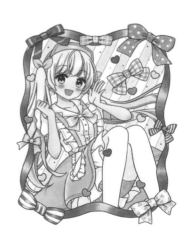

第4章　練習繪製其他人物1～長裙女孩……75

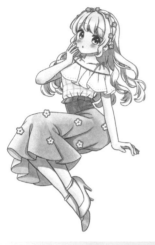
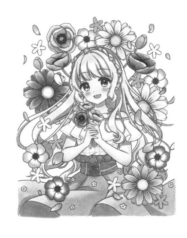
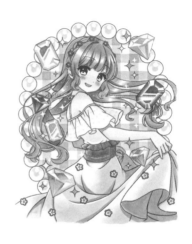

第5章　練習繪製其他人物2～短褲女孩……107

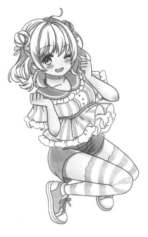
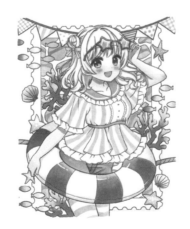
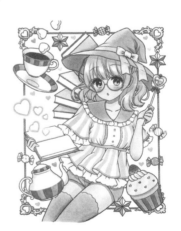

本書使用的12支COPIC麥克筆

本書總共使用12支筆,包含11支COPIC麥克筆以及0號無色調和液。

另外準備一支白色的筆以便繪製高光。

接下來將為你詳細介紹推薦的11色。

◆膚色與淡粉色　　　　　◆2支灰色(深淺)

◆淡陰影色　　　　　　　◆6支彩色

膚色與淡粉色

繪製角色時不可或缺的膚色基底,以及用於臉頰等部位的淡粉色。
是必備的2支麥克筆。

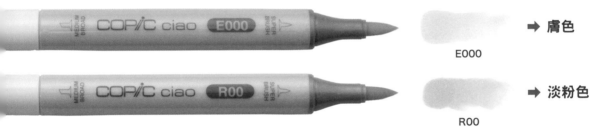

E000 → 膚色

R00 → 淡粉色

2支灰色

用來畫暗部的2支灰色,一深一淺。
偏紅的暖灰色也能表現出褐色的效果,很適合用來繪製以人物為中心的插畫。

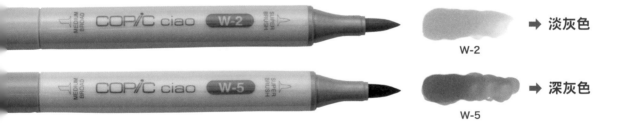

W-2 → 淡灰色

W-5 → 深灰色

淡陰影色

在白色物品的陰影或暗部上疊色時,表現活躍的一支麥克筆。

B60 → 淡紫色
↑

雖然本書也會標記色號,但為了讓讀者更直接
地理解用色,解說中將以此處的顏色為標示。

6支彩色

用於繪製各種不同主題的必備6色。
也可以利用疊色法畫出更深的顏色。

→ 藍色

B12

→ 黃色

Y11

→ 橘色

Y21

→ 粉紅色

RV42

→ 紅色

R14

→ 綠色

YG41

無色調和液

想利用複數顏色製造漸層效果時，無色調和液可以發揮功用。
塗色超出線條時也能用來去除顏色。

→ 0號

0

白色墨筆

高光專用筆，白色墨筆可以將插畫
修飾地更漂亮。

其 他 配 色 也 可 以

難道只能用本書指定的12色才畫得出來嗎？沒有這樣的事喔！

除了 0 號以外，在其他11色的準備上，也可以搭配其他原創色彩。

以下為你介紹其他色彩模式，可以依照喜歡的氛圍進行配色，也可以使用市售的顏色套組。

（市售套組為2021年的版本）

	まりぽり配色	童話配色	清晰配色	Ciao12色套組	Sketch12色套組B
◆ 膚色	E000	R000	E50	R000	E000
◆ 淡粉色	R00	R00	E93	E93	YR61
◆ 淺灰色	W-2	W-1	C-2	W-2	E11
◆ 深灰色（褐色）	W-5	E53	E35	E31	E15
◆ 淡紫色	B60	V91	BV31	BV31	BV11
◆ 藍色	B12	B000	B05	B02	B12
◆ 粉紅色	RV42	RV10	RV23	RV21	RV00
◆ 紅色	R14	R02	R27	R35	R43
◆ 黃色	Y11	Y00	Y06	Y02	Y02
◆ 橘色	Y21	Y21	Y38	YR31	YR65
◆ 綠色	YG41	YG11	G05	BG23	G02
					G000 無0號

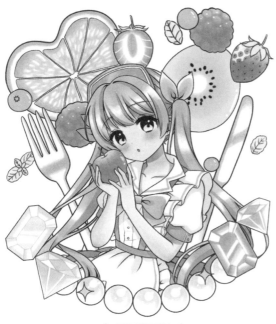

◆ 童話配色 ◆

不使用深紅色，呈現柔和的氛圍。
用灰色繪製白色襯衫的陰影。

◆ 清晰配色 ◆

健康的膚色。深藍色可以
將藍莓和寶石畫得很清楚。

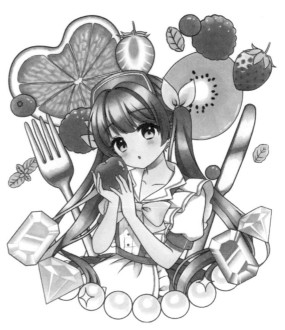

◆ Ciao12色套組 ◆

6種彩色很鮮豔，營造出流行的氛圍。
因為紫色比較深，可畫出更清楚的陰影。

◆ Sketch12色套組 B ◆

沒有 0 號，以淺綠色代替。
加入淡粉色，畫出可愛的蝴蝶結和珍珠。

ＣＯＰＩＣ麥克筆是什麼樣的筆？

Caio與Sketch有何不同？

Sketch

Caio

COPIC麥克筆主要有「Caio」與「Sketch」兩個系列。

Sketch系列的特色是色彩數量多，共有358種顏色選擇，可滿足專業設計師及插畫師的需求。此外，墨水容量約為3mL，比Caio系列多。

Caio系列則是180色的初階入門款，價格比Sketch系列低，很適合預算有限又想增加顏色數量的人。墨水容量約為2.5mL，比Sketch系列少。

COPIC麥克筆的色號含義為何？

COPIC麥克筆的顏色名稱是以英文字母和數字表示。英文字母代表顏色，數字則是明度與彩度的差異。

另外還有以下幾種顏色：
E＝Earth Tone（大地色）　　C＝Cool Gray（冷灰）
N＝Neutral Gray（中性灰）　T＝Toner Gray（調色灰）
W＝Warm Gray（暖灰）　　　A＝無彩色（0/100）
F＝螢光色

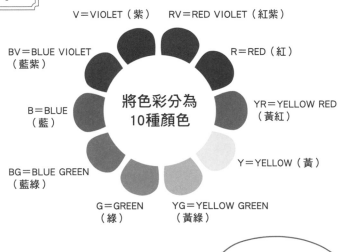

V＝VIOLET（紫）　　RV＝RED VIOLET（紅紫）
BV＝BLUE VIOLET（藍紫）
R＝RED（紅）
B＝BLUE（藍）
將色彩分為10種顏色
YR＝YELLOW RED（黃紅）
Y＝YELLOW（黃）
BG＝BLUE GREEN（藍綠）
G＝GREEN（綠）　　YG＝YELLOW GREEN（黃綠）

補充墨水

COPIC是一款可以愈用愈久的實用麥克筆，其具有高CP值的替換用墨水。

Caio系列每支275日圓，Sketch系列每支418日圓，12ml的替換用墨水為418日圓。12ml的容量大約可使用Caio系列９次，Sketch系列７次。（※皆為2021年含稅定價）

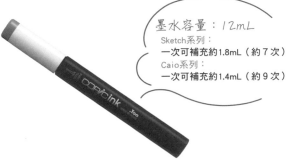

墨水容量：12mL
Sketch系列：
一次可補充約1.8mL（約７次）
Caio系列：
一次可補充約1.4mL（約９次）

COPIC麥克筆小知識

墨水溢出過多時,請打開另一側的筆蓋

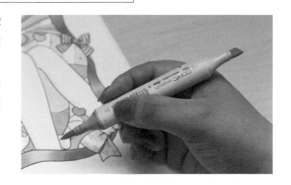

　　COPIC麥克筆有兩種筆頭,分別是軟筆型的「SUPER BRUSH」以及方形斜寬筆頭型「MEDIUM BROAD」。請根據作品選擇不同的筆頭。

　　大量補充墨水可能發生溢出的情形,這時請打開未使用的另一側筆蓋吧!這麼做可以讓空氣流通,解決墨水過多的問題。

用0號去除汙漬

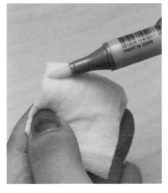

　　墨水沾到桌子或手上時,0號是很好用的工具。用衛生紙沾一些0號墨水,就能除去擦不掉的墨水污漬。

　　除此之外,指甲彩繪去光水之類的酒精溶劑也能確實擦除墨水。

影印底稿時的注意事項

　　本書可以實際著色練習,應該有不少讀者想用家裡的印表機印出底稿再上色。

　　使用雷射印表機影印的底稿,可以用COPIC麥克筆進行著色,但如果是噴墨印表機,就需要搭配使用顏料墨水。顏料墨水中也有會暈開的類型,這方面必須多加注意。

　　本書的作畫過程拍攝方面,使用Epson顏料墨水的噴墨印表機影印,將底稿印在COPIC麥克筆專用畫紙後進行上色。

關 於 畫 紙

考量紙張與COPIC麥克筆的適合度，本書選用上質紙作畫。不過市面上也有販售其他更適合COPIC麥克筆、不會滲透到下一頁的畫紙，畫完練習本之後，你可以自行購買畫紙，繼續練習上色。

COPIC麥克筆專用紙

COPIC專用紙很適合搭配使用COPIC麥克筆，接下來將為你介紹幾款專用紙的特色。

◆COPIC PAPER SELECTIONS（特選上質紙）

紙張是很舒適的白色，易於進行混色、繪製漸層色。由於表面較粗糙，也適合搭配使用鋼筆或代針筆。這款畫紙也有插畫速寫本的款式。

特選上質紙

特選上質紙
插畫速寫本

◆COPIC PAPER SELECTIONS（畫學紙）

紙張顏色更白，擁有繪畫用紙的質感，是一款易於滲透暈染的紙張。
塗太多顏色可能會出現過度滲透的情況，較適合大量暈染的風景畫。

◆COPIC PAPER SELECTIONS（Custom Paper特製紙）

紙張很白，表面十分光滑，顯色效果佳，善於表現鮮豔的顏色。比起用來繪製暈染類型的插畫，更適合採用動畫上色法。

畫學紙

特製紙

其他

◆Winsor & Newton溫莎牛頓　Cotman細紋紙

稍微偏黃的水彩紙，易於延展顏色且適合暈染，不會留下草稿的痕跡，紙面強韌，可承受橡皮擦摩擦。
但是對墨水的吸收性很好，墨水的消耗量較高。此外，成品顯現的顏色會變淡。

◆Maruman速寫本

價格便宜且容易入手，適合用來作為初次試畫的紙張，顯色度佳。
但紙面會留下草稿痕跡，過度上色容易造成顏料滲透，墨水的消耗量也比較高。

Cotman細紋紙

Maruman速寫本

第1章

請在練習頁底下
墊一張白紙
（有墊板更好）

COPIC的基本練習

在底下墊一張白紙

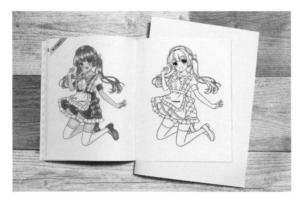

COPIC是酒精滲入下方的酒精性麥克筆。開始上色之前，建議先在底部墊一張白紙作為墊板，再進行塗色。

本書是容易展開的書籍，將書頁攤開至露出車線的程度，畫起來會更順手。

底稿的背面沒有印刷任何東西，將書頁剪下來塗色也OK。

本 章 內 容

在開始COPIC繪畫之前，本章將進行一些暖身練習。

請在進入正題前學會麥克筆的使用方法，練習疊色和漸層色的畫法吧！

認為自己「不做基礎練習也沒問題」的人，可以直接開始第6課的上色練習。

Lesson 2
點與線的
上色練習

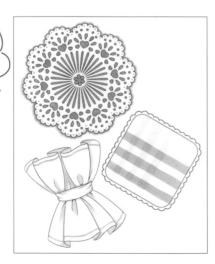

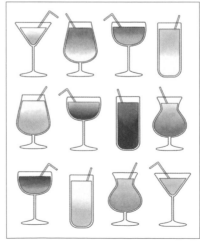

Lesson 5
漸層色練習

11色平塗練習

COPIC有兩種筆頭，這裡使用的是軟筆頭（SUPER BRUSH）。
先試著用11種顏色塗色吧！

SUPER
BRUSH

塗塗看

請試著用軟筆頭在上色面積中塗色。
將細筆頭對準線條，斜斜地塗上顏色。

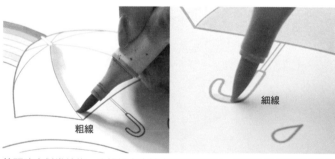

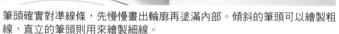

粗線

細線

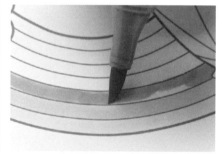

筆頭確實對準線條，先慢慢畫出輪廓再塗滿內部。傾斜的筆頭可以繪製粗線，直立的筆頭則用來繪製細線。

筆頭難以對準線條時，請轉動紙張，找到塗得順手的位置。

修正

如果不小心塗出去了，可以用0號擦除。

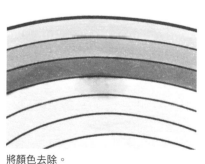

不小心塗到線的外面了。

用0號在塗出去的地方上色。

將顏色去除。

使用本書全部的11種顏色，儘量不要塗出去。
不小心塗出去時，請用 0 號修正。

16

Lesson 2

點與線的上色練習

沒有線條的地方也能加上陰影、圓點、格紋圖案,畫出很漂亮的成品。
首先,讓我們從這裡開始練習吧!

畫圓點

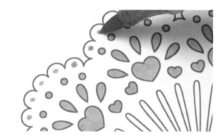

在拱形的邊緣畫出圓點。

暈開邊緣

在拱形邊緣的外側上色,並用0號色暈開。

畫陰影

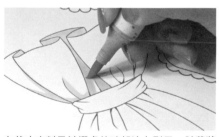

在後方布料及皺褶處的暗部塗上影子,試著將陰影畫出來。

在下襬畫出線條

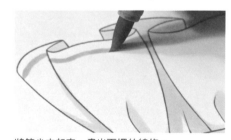

將筆尖立起來,畫出下襬的線條。

畫出格紋圖案

決定格紋的寬度。將短線連接起來,拉成長長的線條。

用兩種顏色畫出格紋後,在交界處上色(藍色)。

請模仿範例的畫法，自行添加線條、圓點和陰影吧！

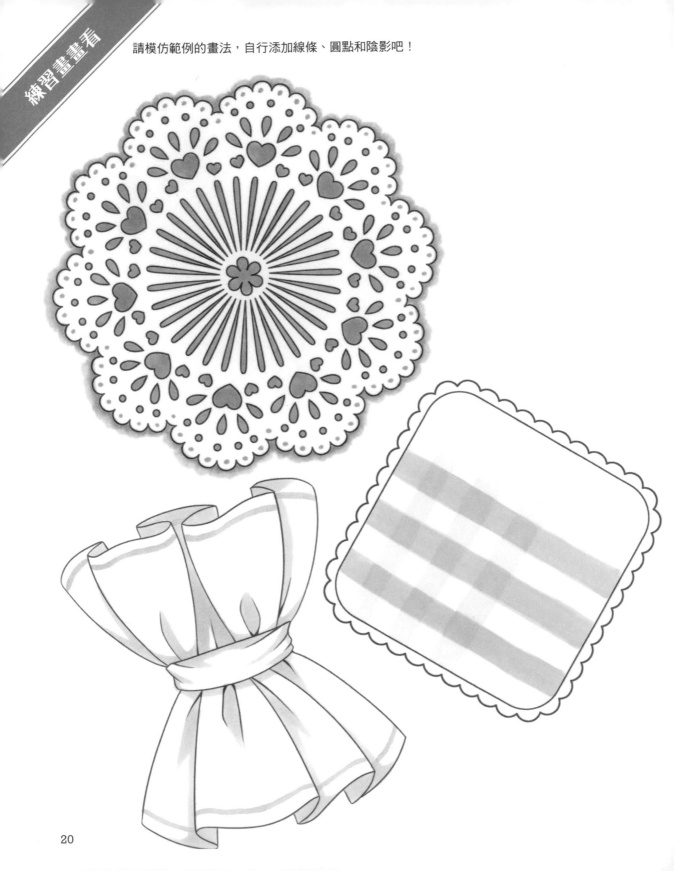

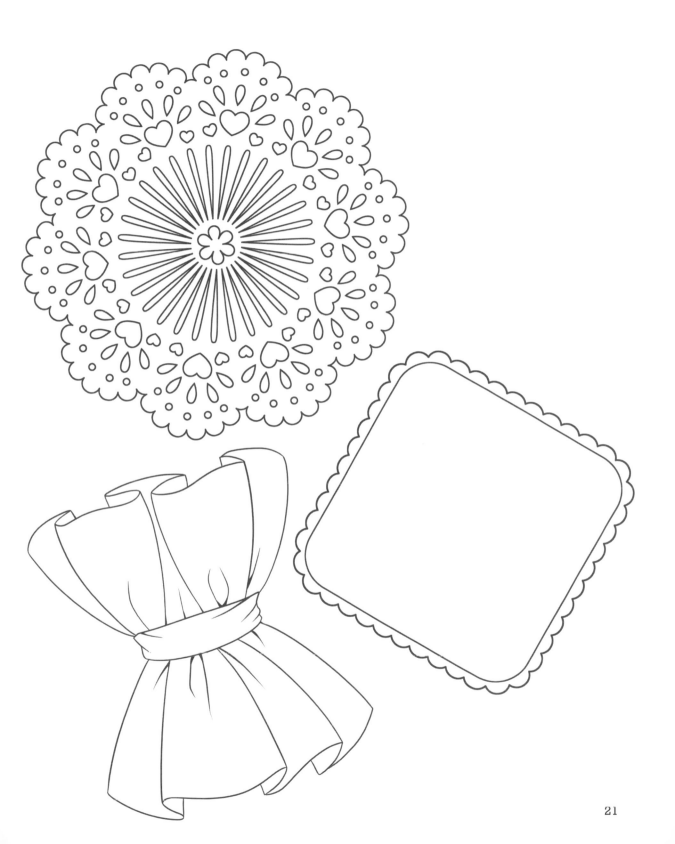

Lesson 3

以混色調製顏色

利用COPIC疊加不同顏色，可以調製出其他顏色，11種顏色也能將各式各樣的
色彩表現出來。請試著疊加顏色，做出新的色彩吧！

製作混色表

疊加兩種顏色時，該等顏色乾了再疊色嗎？該從哪個開始上色？有時可能會產生這些疑問。
雖然差別並不大，但基本上需以「乾了再畫」、「在深色上疊加淺色」的原則上色，這樣顏色
比較不會不均勻。

首先，在上方和左方的圓形中上色。以相
同順序排列顏色，看起來會更清楚好懂。

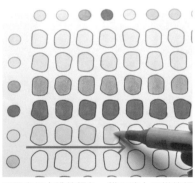

選擇左側直排的顏色，橫向塗上同樣的顏
色，稍微塗出去也沒關係。

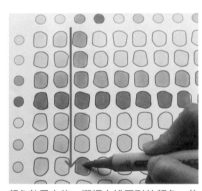

顏色乾了之後，選擇上排圓形的顏色，往
下塗色。在左側直排的顏色上疊加上方橫
排的顏色，混色表就完成了。

混色猜謎

以下4個氣球皆疊加了兩種顏色，請問分別是哪兩種顏色呢？

❶ ❷ ❸ ❹

〈解答〉❶藍（B12）＋黃（Y11）　❷紅（R14）＋深灰（W-5）　❸粉紅（RV42）＋橘（Y21）　❹淺灰（W-2）＋淡紫（B60）

本書使用的11色混色表。只要對照縱軸和橫軸，就能知道是哪兩種顏色的混色。
相同顏色的疊色，就是指塗兩次的意思。

| E000 | R00 | RV42 | R14 | Y11 | Y21 | YG41 | B60 | B12 | W-2 | W-5 |

※用手邊的11種顏色製作混色表吧！
　覺得全部填滿太辛苦的話，也可以只畫虛線右上方的空格，這樣便足以作為混色樣本。

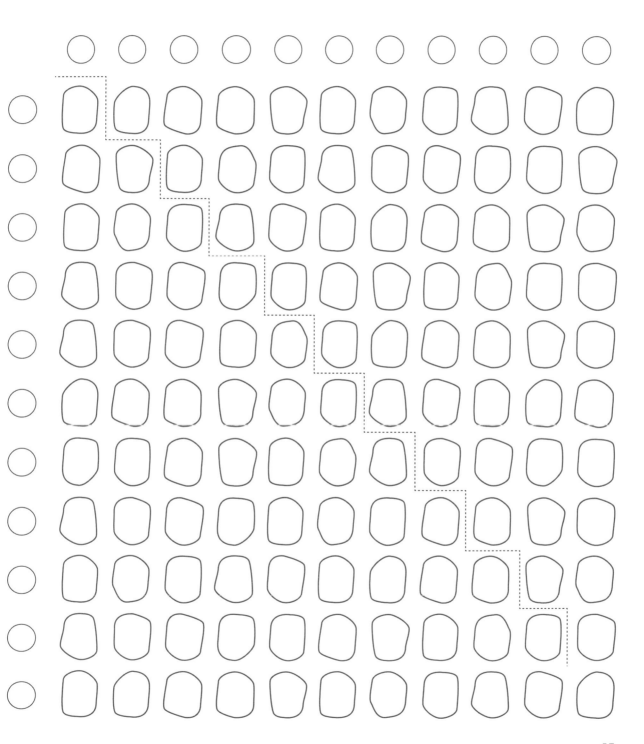

Lesson 4

思考色彩的搭配

本書有6張著色畫,請確認每張插畫的配色為何。

另外也要思考看看,每種顏色分別該搭配什麼樣的陰影色。

確認6張著色畫的配色

採用三色配色法,在左側疊加陰影色。

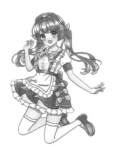

紅色與褐色非常搭!我們用相似的色相來統一顏色。

橘、黃、黃綠,是相鄰色相的配色。

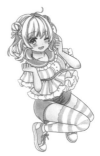

選用維他命色的綠色與黃色,並且搭配紅色。

色相環

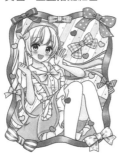

兩兩相近的顏色容易互相調和,
兩個位於色環相對位置的顏色
可用來突顯彼此。
同一色相的淺色到深色、
鮮豔色到暗淡色之間,
也能呈現不一樣的明度或彩度。

紫色和藍色相互調和,而橘色則是顏色中的亮點。

軟萌女孩配色,以粉紅色與黃色統一色調。

藍色與黃色互相襯托,並且搭配黃綠色。

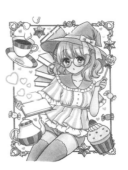

27

Lesson 4

思考色彩的搭配

本書有6張著色畫,請確認每張插畫的配色為何。

另外也要思考看看,每種顏色分別該搭配什麼樣的陰影色。

確認6張著色畫的配色

採用三色配色法,在左側疊加陰影色。

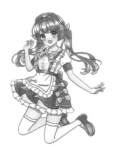

紅色與褐色非常搭!我們用相似的色相來統一顏色。

橘、黃、黃綠,是相鄰色相的配色。

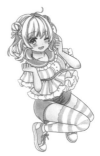

選用維他命色的綠色與黃色,並且搭配紅色。

色相環

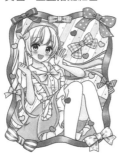

兩兩相近的顏色容易互相調和,
兩個位於色環相對位置的顏色
可用來突顯彼此。
同一色相的淺色到深色、
鮮豔色到暗淡色之間,
也能呈現不一樣的明度或彩度。

紫色和藍色相互調和,而橘色則是顏色中的亮點。

軟萌女孩配色,以粉紅色與黃色統一色調。

藍色與黃色互相襯托,並且搭配黃綠色。

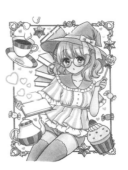

除了採取三色配色法之外，也在花朵中塗上兩種顏色吧！
圖中有色號的標示，陰影顏色比實際的上色更簡單。

■「圍裙女孩」
　的配色

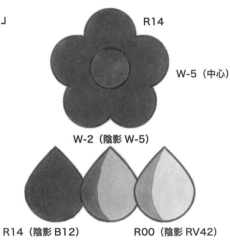
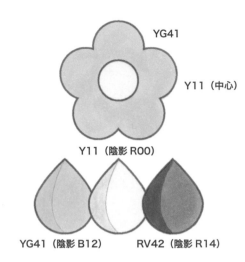

■「長裙女孩」
　的配色

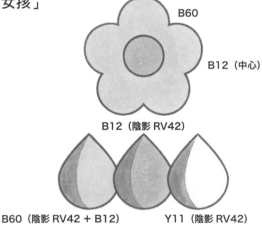
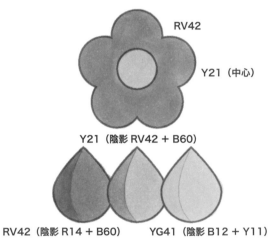

■「短褲女孩」
　的配色

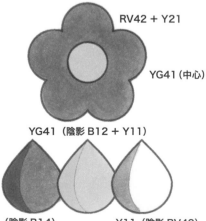
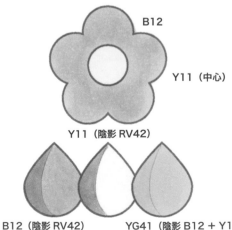

28

Lesson 5

漸層色練習

量染融合相鄰兩色的邊界,畫出自然的色彩變化,就是漸層色的畫法。

一起練習暈染漂亮的顏色吧!

繪製漸層色的拿筆方式

趁顏色乾掉前快速融入其他顏色是繪製漸層效果的訣竅。

因此,快速替換麥克筆也是必須具備的能力。

接下來將介紹建議的握筆方式。

將欲使用的筆頭朝下,拿著 2～3 支筆,手要握在筆蓋的地方。

繼續握著筆蓋,將欲使用的麥克筆拔出來。
用完馬上插回筆蓋,並且拔出其他顏色的筆。

試著畫出漸層色

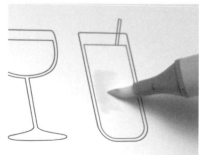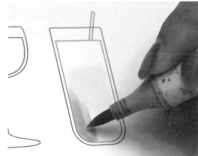

由於深色比較難暈開,需事先用 0 號塗色。

開始著色,使顏色融入 0 號。

從另一端開始塗其他顏色,使兩種顏色互相重疊,模糊邊界。

試著在玻璃杯中畫出飲料吧！圖中有顏色和漸層方向的標示，你也可以塗上喜歡的顏色，幫飲料取名字也很有趣喔！

Y11
↓↑
Y21

柚子檸檬

RV42
↓
Y21

Y11
↓↓↓

芒果汁

Y21 RV42
↓
↑
YG41

哈蜜瓜汁

YG41
↓↑
Y11

奇異果雞尾酒

Y11
↓↑
R00

粉紅葡萄柚汁

R00
↓
RV42
↓
R14

草莓雞尾酒

Y21 RV42
↓
↑
R14

晚霞雞尾酒

E000
↑
R00
↑
RV42

桃子雞尾酒

R14
↓
RV42
↓
R00
↓
↑
YG41

西瓜汁

Y11
↓↑
B60

夢幻可愛的果汁

B60
↑
B12

蝶豆花茶

R00
↓↑
B60

朝霞雞尾酒

32

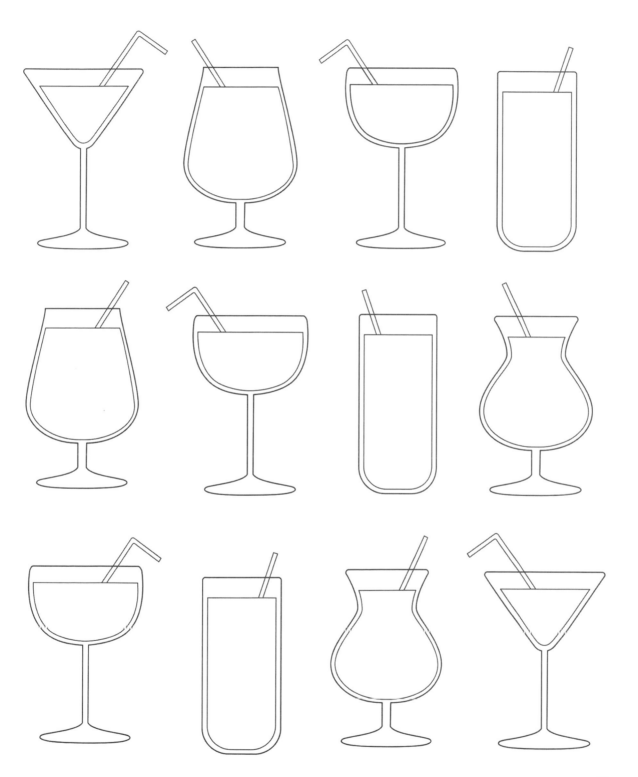

33

請在練習頁底下
墊一張白紙
（有墊板更好）

第2章

人物的基本上色

圍裙女孩

本章內容

本章將進行女孩角色的上色練習。
讓我們一起學習皮膚、頭髮及衣服陰影的上色方式吧！

第 6 課

著色順序

1 皮膚（底色）

↓

2 皮膚（陰影）

↓

3 眼睛

↓

4 頭髮

↓

5 圍裙、襯衫、長襪的
陰影

↓

6 紅裙

↓

7 線條

↓

8 裙子的陰影

↓

9 10 蝴蝶結、鞋子

↓

完成

Lesson 6 圍裙女孩

1 皮膚（底色）

E000　R00　RV42

■ 臉部上色

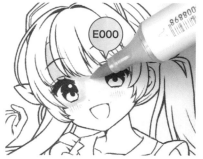

首先，在整個臉部塗上膚色。

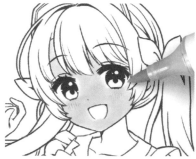

保留眼睛和嘴巴。

在臉頰塗上淡粉色，再用膚色暈開。

■ 臉頰上色

為了突顯紅潤的臉頰，塗上一點粉紅色。

趁顏色未乾前用淡粉色暈染，再用皮膚色暈開。

耳朵也塗上皮膚色。

■ 脖子上色

在脖子的陰影處塗淡粉色，一邊以皮膚色暈染，一邊塗滿顏色。

■ 指尖上色

在手指前端塗上淡粉色，一邊以皮膚色暈染，一邊塗滿顏色。

■ 手肘上色

在整體塗上淡膚色。　　在手肘的前端塗一點粉紅色。　用淡粉色加以暈染，手臂的陰　用膚色暈染。
影處也要上色。

■ 手臂上色

在整體塗上膚色。　　　　　在手臂的陰影處塗淡粉色。　　用膚色暈染。

■ 大腿上色

以同樣的方式畫大腿，　　在大腿陰影處塗上淡粉　用膚色暈染。
先在整體塗上膚色。　　　色。

底色
完成

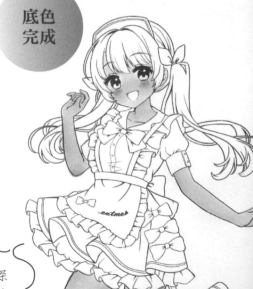

使用膚色以及一深
一淺的粉紅色，將
立體感呈現出來。

② 皮膚（陰影）

RV42　B60

■ 顏色乾了之後，用粉紅色添加深色陰影

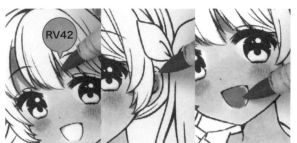

RV42

在頭髮陰影、耳朵、嘴巴的地方，用筆尖仔細塗上粉紅色。

先決定脖子的陰影範圍再塗滿顏色，這樣可以減少失敗。

襯衫與鎖骨的影子也要上色。

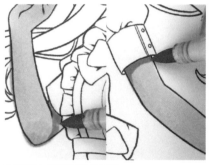

在手臂上畫出襯衫的影子。

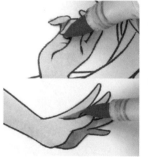

仔細畫出手指的陰影。

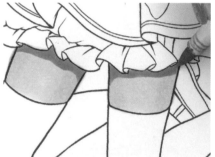

大腿上有裙子的影子。

■ 繼續疊加淡紫色

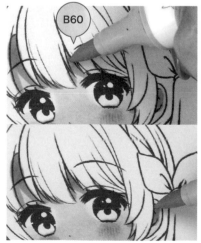

B60

在粉紅色的陰影範圍中，在需要加深的地方疊加淡紫色。

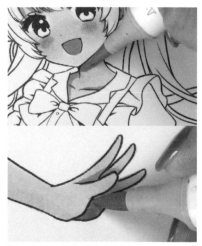

脖子和手指的陰影也要加深。

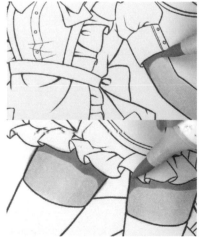

畫手臂和大腿時，需留意衣服的形狀並畫出陰影。

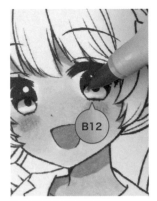

③ 眼睛

B12　0　Y11　W-2

在眼睛的上方塗藍色。

用0號暈開藍色。

在眼睛下方塗黃色。

用淺灰色畫出淡淡的眼皮陰影。

皮膚和眼睛完成了！

別漏掉皮膚的細部陰影，加深顏色就能營造層次感。

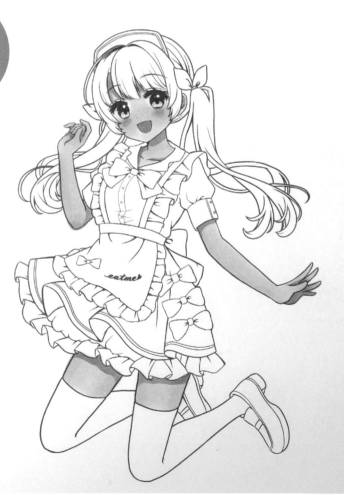

接下來
練習畫頭髮吧！

④ 頭髮

■ 底色上色

W-5

從髮旋開始往下塗深灰色。

W-2

用淺灰色暈開，保留頭髮的光澤區塊。

0

用0號暈開。

W-5

保留光澤區塊不上色，在頭髮尾端塗上深灰色。

W-2

用淺灰色暈開，保留光澤區塊。

0

用0號暈開。

後方頭髮也要在光澤處留白，先塗兩種顏色再用0號暈開。

W-5

用深灰色平塗後面的頭髮。

Lesson 6 圍裙女孩

Lesson 9
Lesson 10
Lesson 11
Lesson 12
Lesson 13
Lesson 14

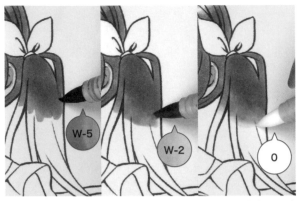 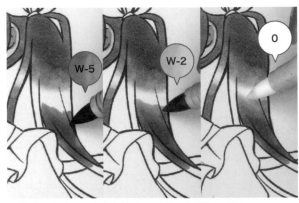

綁起的長髮也以同樣的方式上色。在光澤區塊留白，由上而下塗深灰色，用淺灰色暈染融合，最後用0號暈開。

頭髮尾端也是用3支麥克筆上色，並且在光澤處留白。

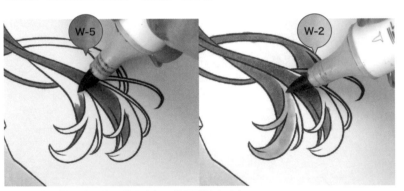 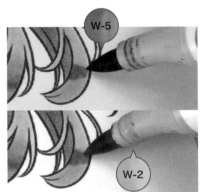

繪製飄動的髮尾時，前面選用亮色，後面則塗上暗色。先在後方塗深灰色，接著在前方塗淺灰色。

淺色的地方也要添加陰影，塗一點深灰色並加以暈染。

頭髮底色完成

在一開始就先想好光澤的位置，畫起來就不會太困難。

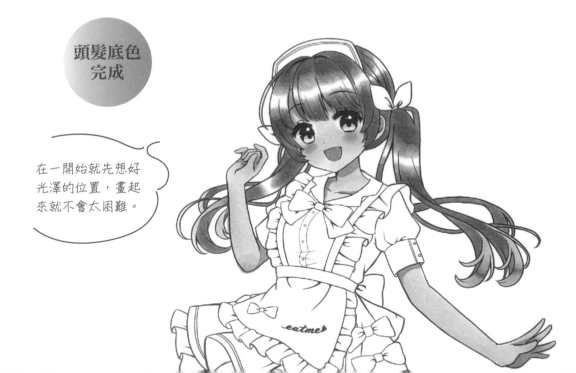

■ 顏色乾了之後，加入深灰色的陰影

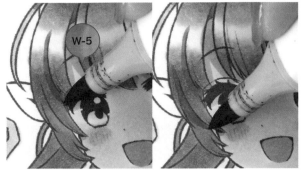
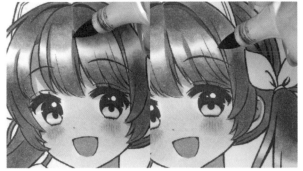

用深灰色畫出清楚的陰影並在髮束重疊處加深顏色。　　　　仔細地畫出細線。

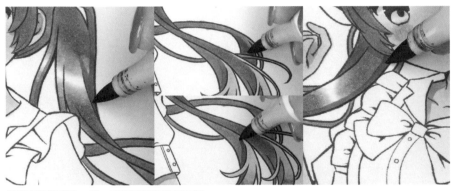

綁起來的頭髮也一樣，沿著髮流將陰影加深。

頭髮
完成

畫出明顯的深色區
塊就能增加層次變
化感。

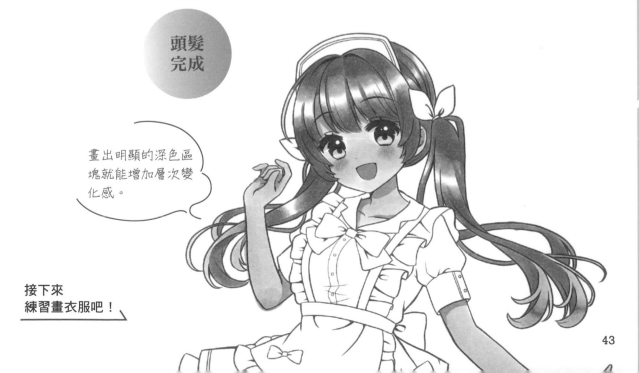

接下來
練習畫衣服吧！

43

⑤ 圍裙、襯衫、長襪的陰影

■ 塗上淡紫色陰影

在衣領後方加上頭髮的影子。

在荷葉邊凹陷處和後方布料上塗色。

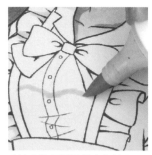

先決定胸部陰影的上色範圍。

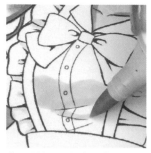

衣服皺褶凸出的地方需要留白。

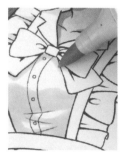

畫出蝴蝶結的影子。

左側的荷葉邊陰影也要上色。

荷葉邊底下也有影子。

袖子上也有荷葉邊的陰影。

沿著袖子的皺褶畫出陰影。

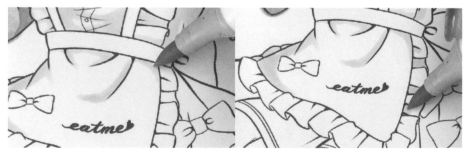

圍裙的皺褶和荷葉邊也有陰影。

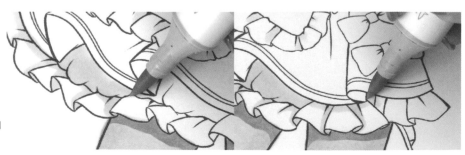

裙子底下的荷葉邊也要添加陰影。

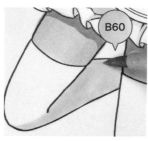 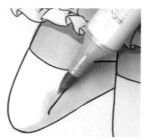

位於內側的右腿小腿肚幾乎全是陰影，在上面填滿顏色。

留意大腿的弧度，將立體感畫出來。

膝蓋的弧度也要表現出來。

左邊大腿也一樣，留意弧度並塗上顏色。

位於前方的左腿小腿肚，要畫出一點亮部。

白色襯衫和長襪的陰影上色完成

上色時，要同時思考亮部與暗部的位置。

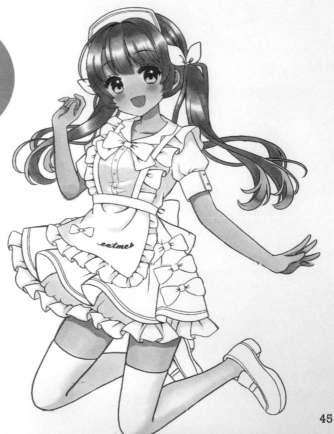

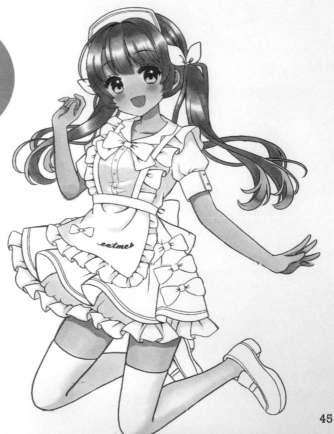

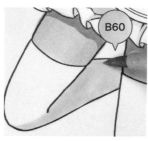

 紅裙

R14　　RV42　　R00

6 紅裙

■ 肩帶與腰帶上色

由上而下塗上紅色。留意胸部的弧度，將亮部保留下來。

朝最亮的地方上色，用粉紅色暈開。

繼續用淡粉色暈染。

以同樣的方式由下而上畫出3色漸層。

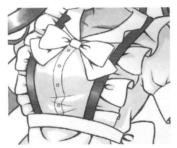 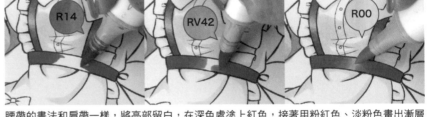

腰帶的畫法和肩帶一樣，將亮部留白，在深色處塗上紅色，接著用粉紅色、淡粉色畫出漸層效果。

■ 袖子上色

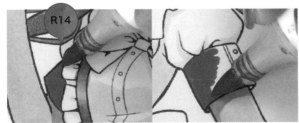

以紅色平塗後方的袖子，前面袖子的亮部則需要留白。

在留白處暈染粉紅色，並且與紅色重疊。

■ 蝴蝶結上色

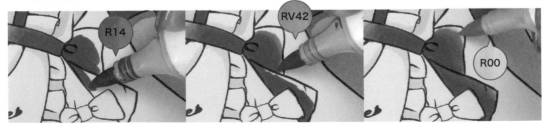

蝴蝶結也是以3種顏色畫出漸層色。

46

■ 裙子上色

裙子的面積很大，需要分區逐一上色。透過 3 色漸層法將亮部提亮吧！

裙子背面不受光照，因此要用紅色平塗。

繼續在每個分區中上色。

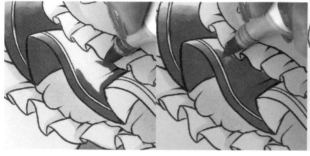

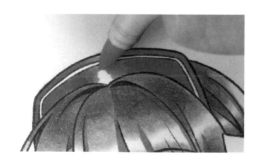

頭上的帽子也採取 3 色漸層法，將正中央提亮。

紅裙的底色
繪製完成

來回替換 3 支麥
克筆，快速畫出
漸層色吧！

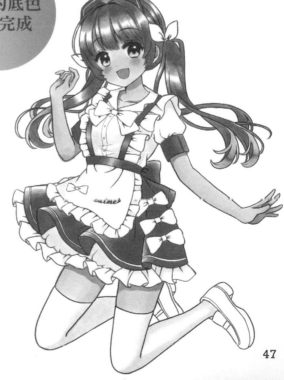

⑦ 線條

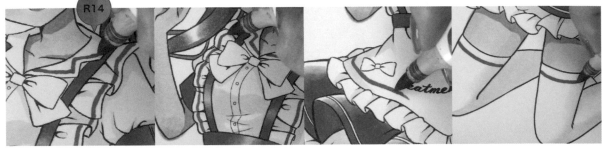

在衣服的邊緣添加紅線，以連接短線的方式作畫，別一口氣畫出整條長線。

⑧ 裙子的陰影

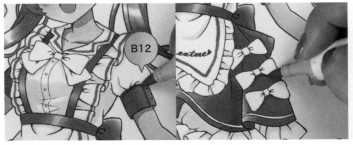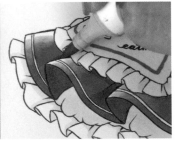

畫出紅裙的陰影並在頭部陰影處、左右袖子的邊
緣、裙子的背面或暗部畫出藍色的陰影。接著在
同樣的地方疊加紅色，畫出深紫紅色的陰影。

紅裙
繪製完成

有深紫色麥克筆的
人，也可以塗一種
顏色就好，不需要
進行疊色。

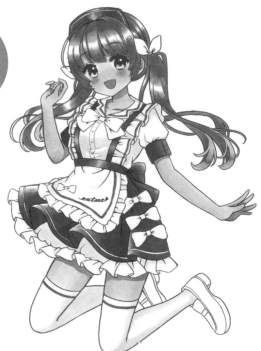

⑨ 蝴蝶結

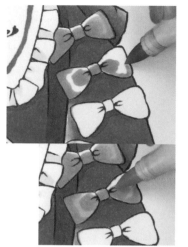

在頭髮、胸口、裙子的蝴蝶結中上色。在受光處留白並塗上粉紅色,亮部則用淡粉色暈開。

⑩ 鞋子

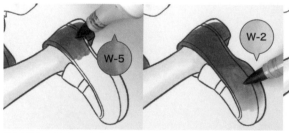

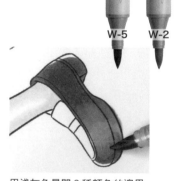

使用深灰和淺灰2支筆,一邊暈染顏色,一邊將陰影畫出來。

用淺灰色暈開2種顏色的邊界。

上面的區塊也要塗上2種顏色。

在邊界塗上深灰色的陰影,做出層次感。

完成

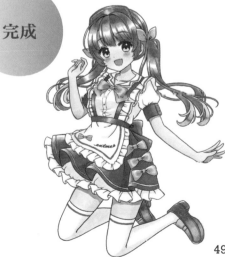

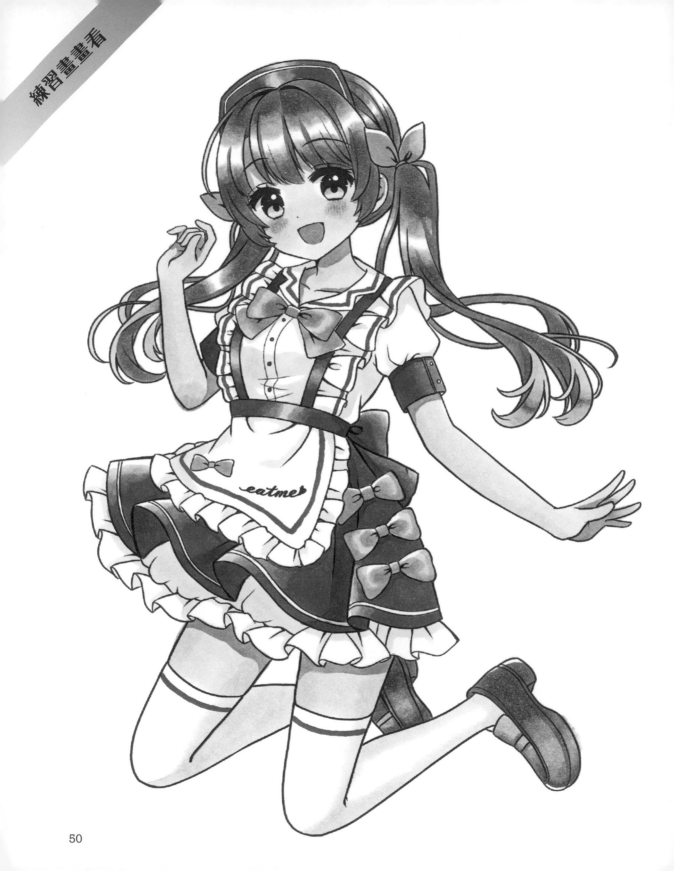

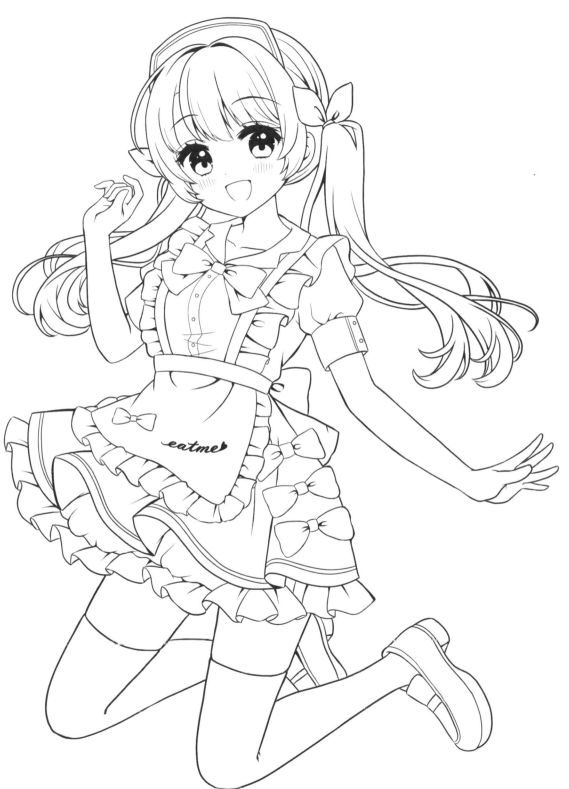

請在練習頁底下墊一張白紙（有墊板更好）

第3章

背景上色練習

圍裙女孩

本章內容

完成第 6 課女孩角色的練習後，本章將繪製背景。
第 7 課是以水果為背景的插畫，
第 8 課將改變人物的髮型和服裝配色，背景是蝴蝶結裝飾。

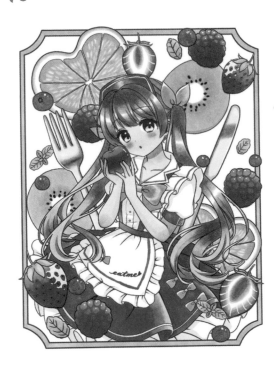

第 7 課

第 8 課

Lesson 7 水果背景

1 皮膚

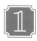

E000　R00　RV42

■ 底色上色

E000

先在整個臉部塗上膚色。

R00　E000

在脖子陰影之類的深色處塗上淡粉色，再用膚色暈染。至於臉頰的地方，先塗粉紅色再用另外兩種顏色加以暈染。

RV42　R00

在手肘的前端塗一點粉紅色，再用淡粉色和膚色畫出手臂的陰影，並且加以暈染。

■ 陰影上色

RV42　B60

RV42

畫出粉紅色的陰影。用筆尖仔細畫出頭髮的陰影，脖子或手臂之類的大面積陰影，需先決定上色範圍再填滿顏色。

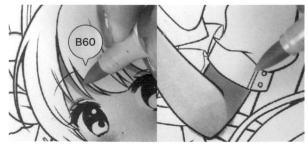

B60

在粉紅色的陰影中，顏色更深的地方疊加淡紫色，這樣可以讓暗部更明顯，藉此營造層次感。

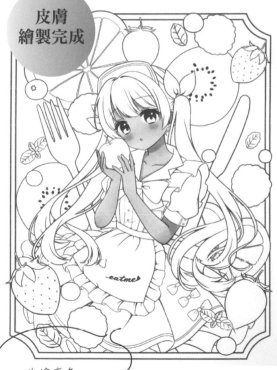

皮膚
繪製完成

先塗底色
再疊加陰影。

② 眼睛、頭髮、衣服

B12　Y11　W-5　W-2　0

■ 眼睛上色

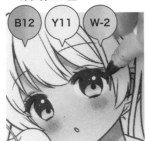

B12　Y11　W-2

在眼睛中塗上藍色和黃色，用淺灰色畫出眼皮的陰影。

■ 頭髮上色

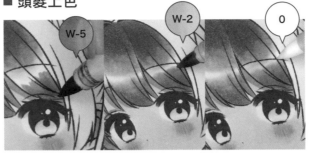

W-5　W-2　0

塗上深灰色並在高光處留白，用淺灰色和0號朝高光的方向暈開，畫出漸層色調。

W-5

進行最後修飾，加入深灰色的陰影以增加立體感。

■ 服裝上色

R14　RV42　R00　B60

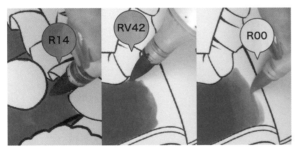

R14　RV42　R00

在整體塗紅色，受光處用粉紅色暈染邊界，然後用淡粉色暈開。

B60

用淡紫色畫出白色襯衫、圍裙荷葉邊的陰影。

RV42　R00

用粉紅色塗上蝴蝶結的底色，在高光部留白，接著以淡粉色暈開邊界。

人物繪製完成

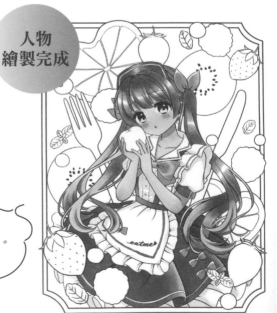

複習第6課。

R14　RV42　R00　0　YG41　Y11　B12　Y21

③ 草莓

■ 將剖半的草莓上色

在中間的深色區塊塗上紅色。

用粉紅色暈開邊緣。

接著用淡粉色慢慢向外暈開。

用 0 號來融入紙張的白色。

兩側也以同樣的方式上色，由外而內來進行上色。

■ 蒂頭上色

在蒂頭中塗上綠色。

在後方葉子上疊加黃色。

在塗有黃色的地方疊加藍色，畫出深綠色。

■ 外側上色

在果實的上方塗橘色。

用粉紅色暈開。

由下而上塗紅色。

用粉紅色來暈染邊界。

在果實的尖端塗一點藍色。

用紅色暈染果實的顏色。

■ 蒂頭與種子上色

在蒂頭中塗綠色。

在偏下方的種子中添加藍色陰影。

在亮部的地方畫出紅色的陰影。

在蒂頭中畫出藍色的陰影，增加立體感。

在藍色上疊加黃色，畫出深綠色。

④ 蘋果

在蘋果的上面塗橘色，接著疊加粉紅色。

在蘋果的中央區塊塗紅色。

在中央區塊與上方的交界處用粉紅色暈開，並在果實顏色最深的地方疊加紅色。

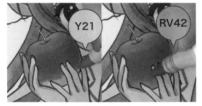
在下方塗上橘色，用粉紅色模糊邊界。

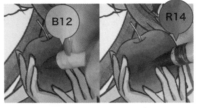
在蘋果正中央的周圍塗上少許藍色，並用紅色暈開，將顏色調暗。

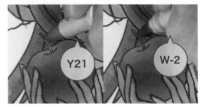
在蒂頭上疊加橘色和淺灰色。

⑤ 樹莓

在上方的亮部塗橘色。

疊加粉色並往下延伸。

在下面塗紅色。

用粉紅色暈開交界處。

用藍色調暗下方區塊。

用紅色暈開邊界。

用紅色在上面畫出圓形的果實。

用藍色在下面畫出圓形的果實。

繼續在下方用紅色加深顏色。

紅色果實
繪製完成

同一種顏色也能
透過不同的畫法
做出差異。

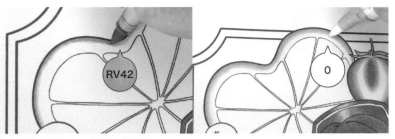

⑥ 橘子

Y21

沿著邊緣塗上橘色。

RV42

在上面疊加粉紅色,再用 0 號暈開。

0

Y11

在果實的區塊填滿黃色。

RV42

以短撇的筆觸從上方開始塗粉紅色。

繼續往下畫出顆粒。

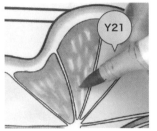

Y21

用橘色暈開。

⑦ 奇異果

Y11 YG41 B12

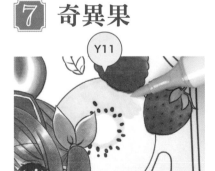

Y11

將中央區塊留白,用黃色平塗。

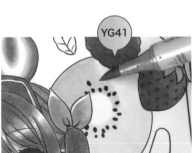

YG41

在同樣的地方疊加綠色。

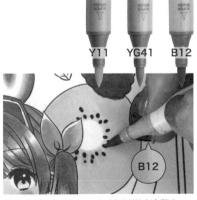

B12

趁墨水還沒乾之前,在種子附近塗藍色。

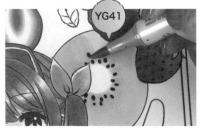

YG41

用綠色暈開。

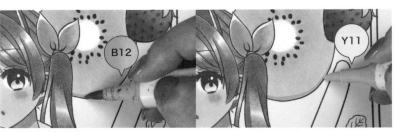

B12

Y11

顏色乾了之後,在邊緣疊加藍色和黃色,畫出深綠色,營造立體感。

⑧ 藍莓與薄荷

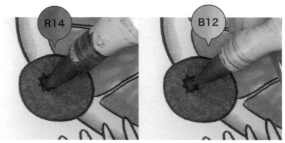

R14　B12　Y11　YG41

R14

B12

用紅色平塗上色。

在同一個地方疊加藍色，畫出紫色。

R14

顏色乾了以後，在蒂頭中疊加紅色和藍色，加深顏色。

B12

B12

Y11

YG41

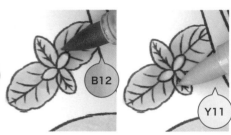

B12

Y11

在葉片下方塗藍色。

疊加黃色，畫出綠色。

在其他地方塗上綠色。

再次在葉片下方疊加藍色和黃色，加深顏色。

⑨ 刀叉

W-5　W-2　0　Y11　RV42　Y21

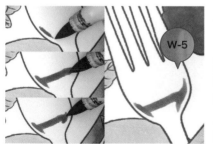

W-5

W-2

0

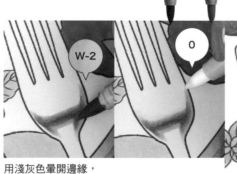

在叉子的彎曲處畫出深灰色的陰影，畫出類似「H」的形狀。

用淺灰色暈開邊緣，
再用 0 號暈染，使顏色融入紙的白色。

在每一根叉齒以及把手上，塗上深灰色的陰影。

顏色不小心畫太淡的話，再次沿著陰影塗上深灰色，並用淺灰色暈染融合。

在整體塗黃色。

在深灰色的地方疊加粉紅色。

在粉紅色的地方疊加橘色。

再用黃色暈染，使顏色融入底色。

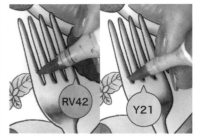

叉子前端及把手的陰影處也要疊加粉紅色和橘色。

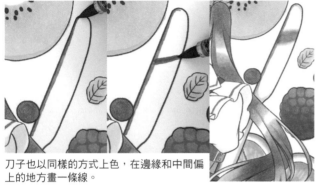

刀子也以同樣的方式上色，在邊緣和中間偏上的地方畫一條線。

主題物件繪製完成

⑩ 高光與邊框

在藍莓和樹莓之類的圓形果實中添加點狀的高光。

依照叉子和刀子的形狀加入高光。

在邊框中塗藍色。

記得表現出刀叉的金屬質感喔！

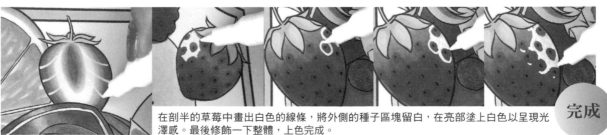

在剖半的草莓中畫出白色的線條，將外側的種子區塊留白，在亮部塗上白色以呈現光澤感。最後修飾一下整體，上色完成。

完成

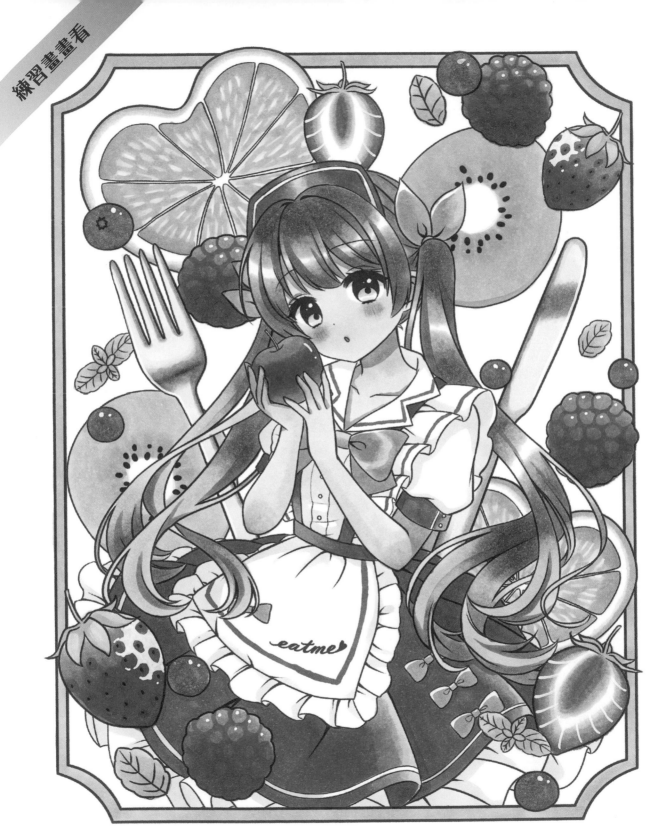

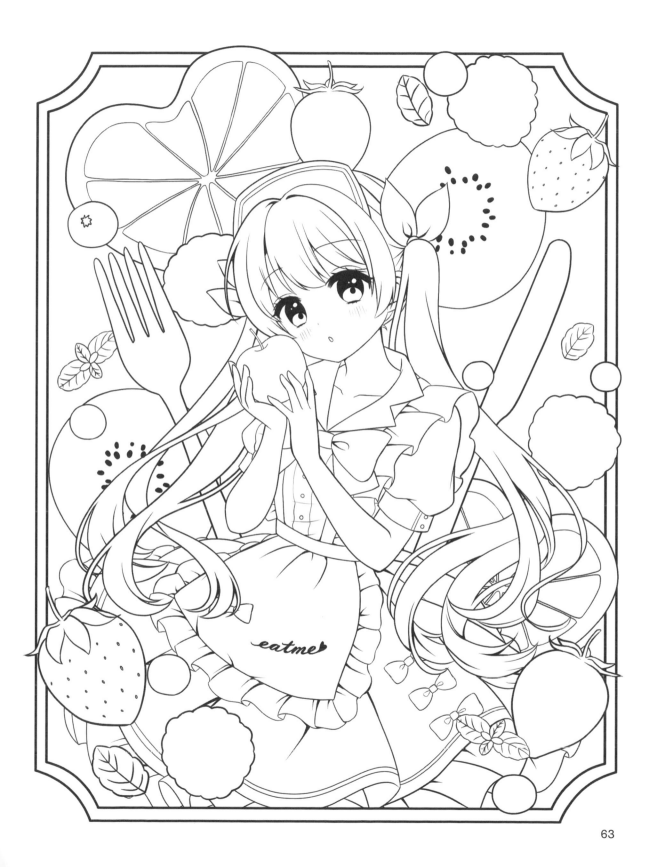

Lesson 8 蝴蝶結背景

1 皮膚與頭髮

Y11　0　R00　RV42

■ 皮膚與眼睛上色

依照目前為止學到的上色流程開始上色，
畫出皮膚底色→皮膚陰影→眼睛。

■ 頭髮底色上色

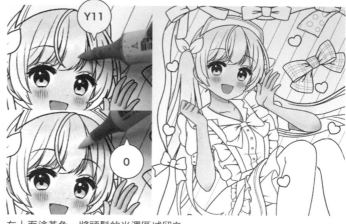

Y11

0

在上面塗黃色，將頭髮的光澤區域留白。
用 0 號暈開顏色與光澤的交界處。

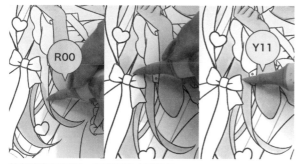

R00　Y11

繪製綁起的頭髮，在髮尾塗上淡粉色。
暈染淡粉色與黃色的交界處，畫出漸層色調。

■ 頭髮陰影上色

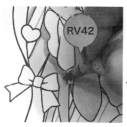
RV42

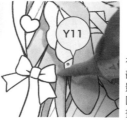
Y11

頭髮
完成了

在頭髮中
畫出漂亮的
漸層色調吧！

在髮束和身體的暗
部塗上粉紅色的陰
影並在頭髮的黃色
區塊中疊加黃色，
畫出深橘色。

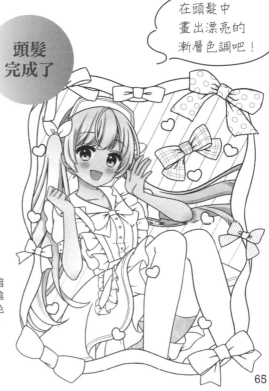

② 服裝

■ 襯衫上色

用淡紫色畫出荷葉邊的陰影。　　繪製胸部下方的陰影時,先以線條畫出上色範圍再往下塗色。　　圍裙下方荷葉邊也要畫陰影。

■ 裙子底色上色

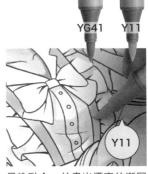

首先從上面開始塗綠色,畫到亮部為止。　　在亮部塗上黃色,並且在綠色上疊加黃色。　　在下方再次塗上綠色。　　暈染融合,並畫出漂亮的漸層色。

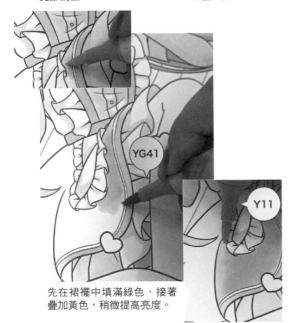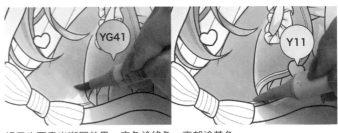

裙子也要畫出漸層效果,底色塗綠色,亮部塗黃色。

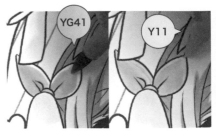

先在裙襬中填滿綠色,接著疊加黃色,稍微提高亮度。　　帽子也選用相同配色。　　在頭髮的蝴蝶結中塗色,將邊緣留白並疊加黃色。

■ 裙子陰影上色

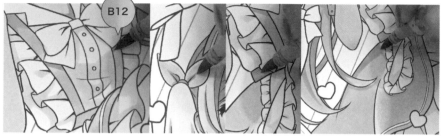
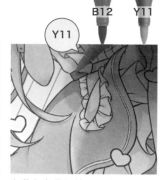

在胸部蝴蝶結的陰影、打結處及裙子的陰影塗上藍色。
請仔細地找出會形成陰影的地方。

在藍色上疊加黃色，畫出深綠
色。

■ 線條與鈕扣上色

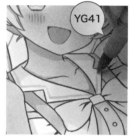
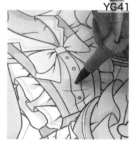

在衣領與上半身的荷葉邊
上，用綠色畫出線條。

鈕扣也要塗綠色。

■ 長襪上色

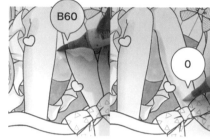
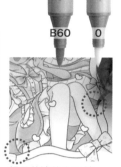

用淡紫色畫出長襪的陰影。
接著用 0 號暈染，讓顏色融入紙的白色。

裙子的邊緣有白線，
在陰影處輕輕地塗上
淡紫色。

■ 胸部的蝴蝶結

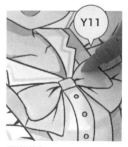
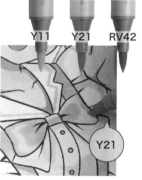

填滿黃色。

在陰影處塗上橘色。

在暗部塗粉紅色，增加立
體感。

用黃色暈染融合。

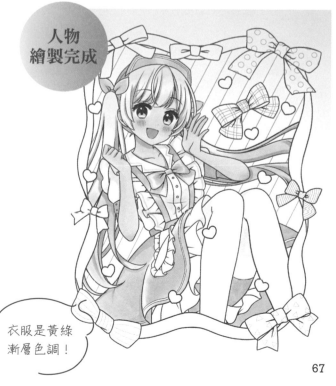

人物
繪製完成

衣服是黃綠
漸層色調！

③ 蝴蝶結邊框

R14　RV42　R00

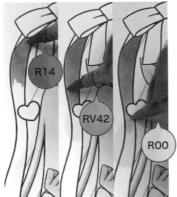
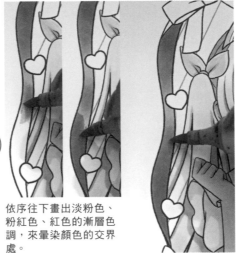

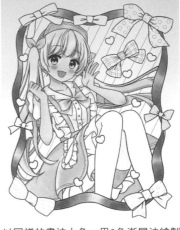

畫出漸層效果，由上而下依序為紅色、粉紅色、淡粉色。中間一帶的顏色比較淡。

依序往下畫出淡粉色、粉紅色、紅色的漸層色調，來暈染顏色的交界處。

以同樣的畫法上色，用3色漸層法繪製周圍的蝴蝶結。

④ 7種蝴蝶結

■ 紅蝴蝶結上色

R14　RV42　R00　B12

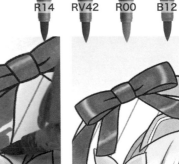

塗上紅色，在環形區塊的高光部留白。

用粉紅色暈染紅色與高光的交界處。

塗上淡粉色的高光。

蝴蝶結的打結處和下方緞帶也要保留局部高光，以同樣的方式上色。

完成底色。

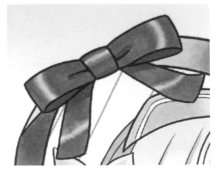

在環形區塊的皺褶、內側、陰影等處，用藍色畫出暗部。

在同一處疊加紅色，調出深紫紅色，上色完成。

■ 藍色與綠色蝴蝶結上色

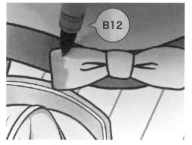

從環形區塊的邊緣開始上色。

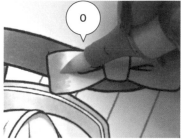

用 0 號暈開顏色。

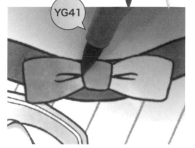

在打結處和環形區塊的中央塗上綠色。
畫出藍色與綠色的漸層。

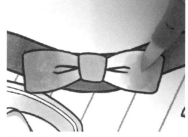

另一邊也是，在環形區塊邊緣塗上藍
色，並且用 0 號暈開。

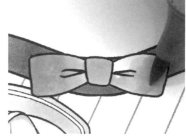

靠近打結處的區塊塗上綠色，畫出藍綠
漸層色調。

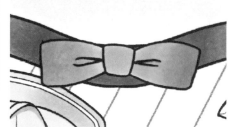

後續會添加白色圖案，目前暫且告一段落。

■ 圓點蝴蝶結上色

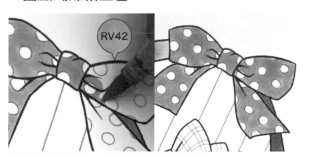

在圓點以外的地方，用筆尖仔細塗上粉紅色。

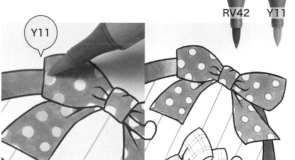

畫出黃色的圓點。

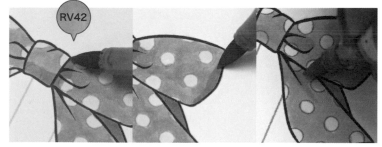

環形區塊的皺褶、邊緣及下方緞帶的皺褶中，在暗部疊加粉紅色，
上色即完成。

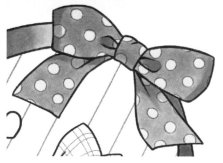

■ 格紋蝴蝶結上色

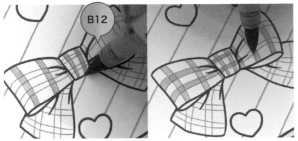 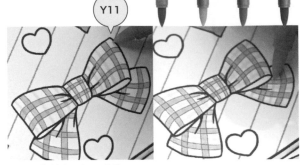

畫出藍色的格紋。

在藍色格紋之間加入黃線。

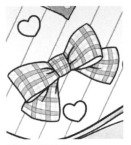 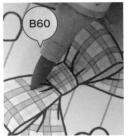 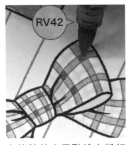 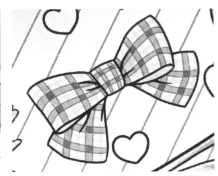

底色繪製完成。

在環形區塊的皺褶或內側，畫出淡紫色的陰影。

在格紋的交叉點塗上粉紅色，上色完成。

■ 藍色與紫色蝴蝶結上色

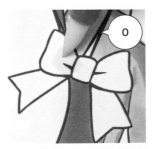 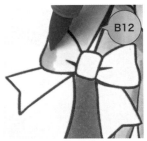 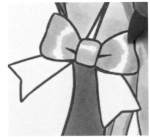

仔細地將0號塗在環形處和打結處。

從邊緣開始塗上藍色，並且保留高光部。

在打結處與右側環形區塊上色時，也要在高光部留白。

在高光部塗上淡紫色，讓淡紫色和先前畫好的藍色呈現漸層效果。

下方緞帶也以同樣方式作畫，從0號開始上色，畫出尾端變淡漸層色調。

顏色乾了以後，加上藍色的陰影，上色完成。

■ 黃色蝴蝶結上色

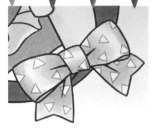

Y11　Y21　YG41　RV42

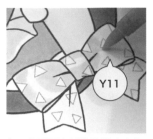

Y11

在三角形圖案以外的地方上色，並且將高光處留白。

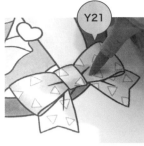

Y21

在環形區塊的邊緣、打結處附近的皺褶上用橘色加深顏色。

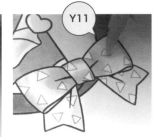

Y11

用黃色暈染。

底色完成。

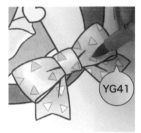

YG41

在圖案上塗綠色。

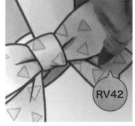

RV42

在環形區塊的陰影和皺褶上添加粉紅色的陰影。

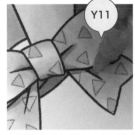

Y11

在陰影處疊加黃色，畫出深橘色，上色完成。

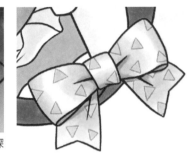

7種
蝴蝶結
繪製完成

加上陰影，並且細心地修飾吧！

⑤ 背景

B60

B60

在背景的斜紋中，以平塗的方式塗上淡紫色。

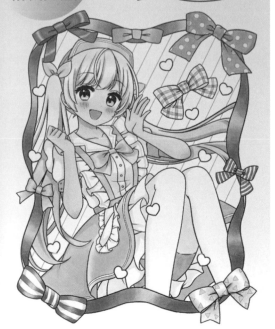

完成

在小小的愛心中塗上喜歡的顏色吧！
範例使用的是紅色、粉紅、淡粉紅，
接著用喜歡的顏色畫一些圓點。

最後在藍綠色的蝴蝶結中畫出白色格紋，大功告成。

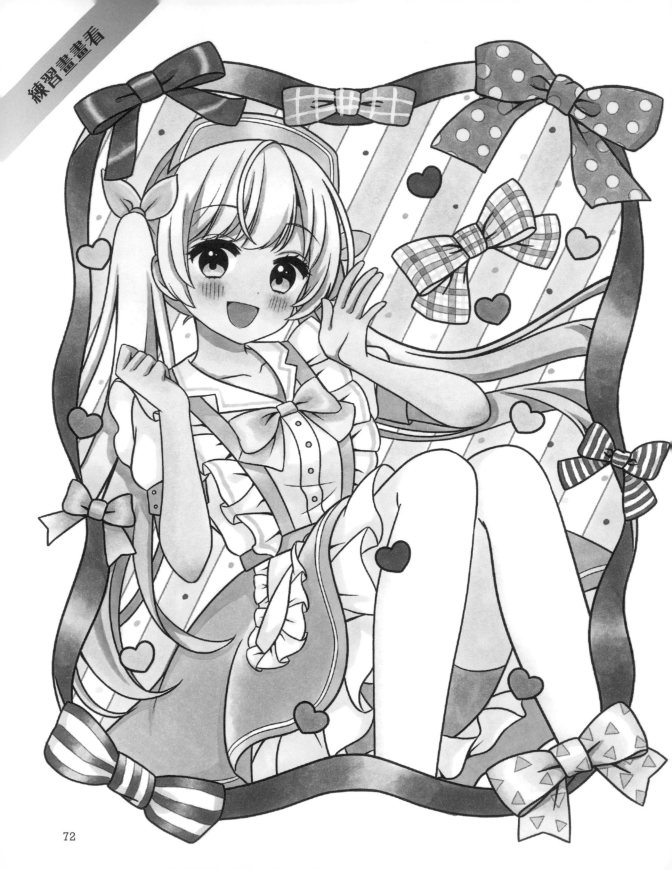

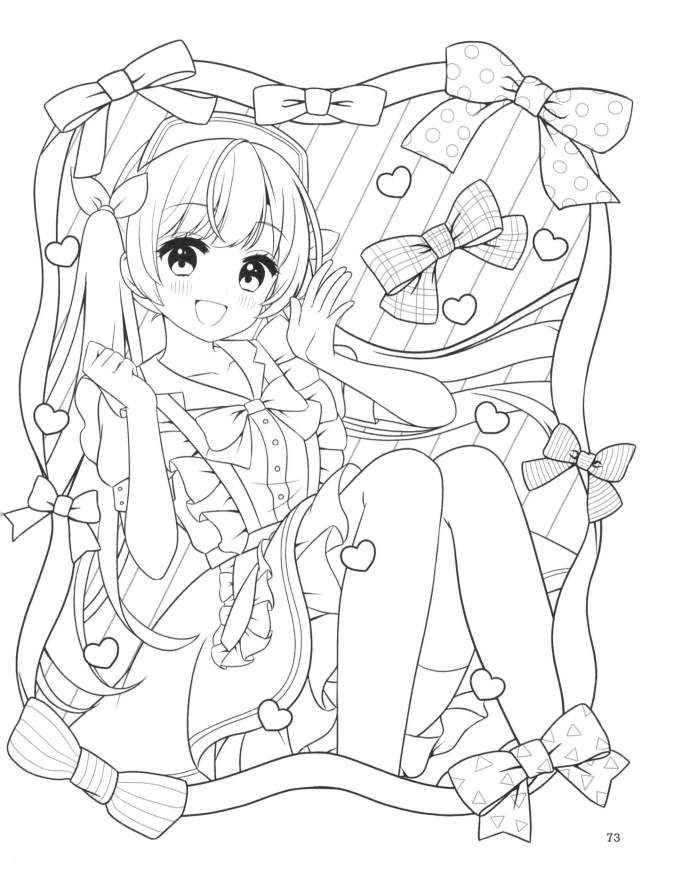

第**4**章

請在練習頁底下
墊一張白紙
（有墊板更好）

練習繪製其他人物 1
長裙女孩

本章內容

我們將在本章練習長裙女孩，以及２種背景的上色技巧。
第10課是搭配花朵的華麗背景。
第11課將改變人物的頭髮和服裝配色，練習繪製珍珠與寶石。

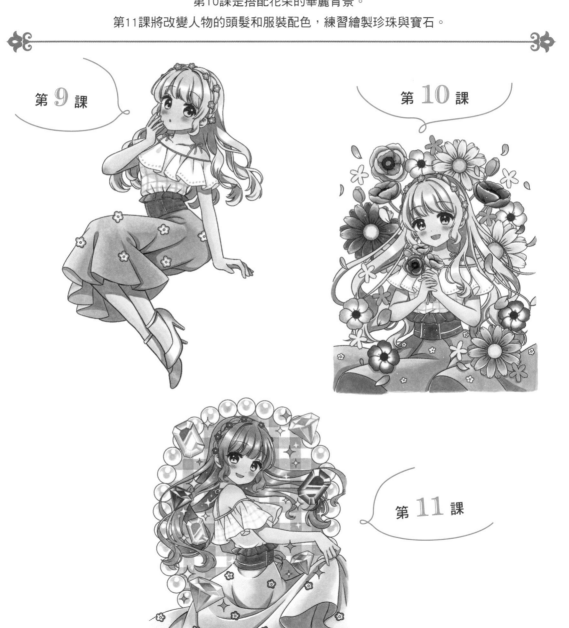

第 9 課

第 10 課

第 11 課

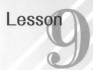

Lesson 9 長裙女孩

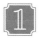 **1** 皮膚

E000　R00　RV42

■ 底色上色

E000

R00

RV42

R00

先用淺膚色畫出底色。

在臉頰塗上淡粉色，接著加上粉紅色的紅暈，並且暈開兩種顏色。

耳朵內側也加上淡粉色，用皮膚色暈染。

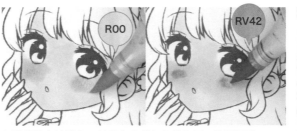

脖子陰影、手指前端、手肘、手臂陰影上也要添加紅色，並且用淺膚色暈染。

■ 陰影上色

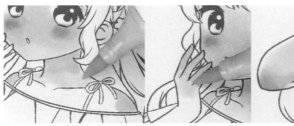

RV42

RV42　B60

頭髮、衣服、手和腳的陰影處都要塗粉紅色。

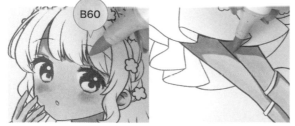

B60

在更暗的地方疊加淡紫色。

皮膚
繪製完成

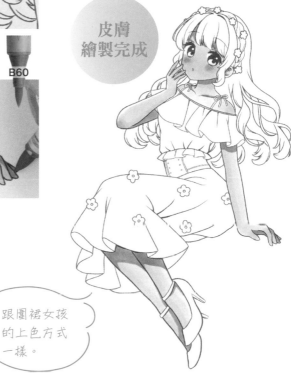

跟圍裙女孩的上色方式一樣。

77

② 眼睛

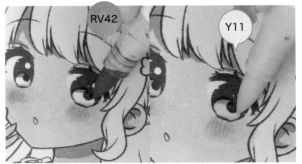
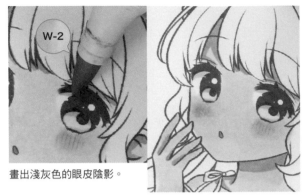

眼睛上方塗上粉紅色,將黃色疊加在粉紅色上,並且往下方上色。

畫出淺灰色的眼皮陰影。

③ 頭髮

■ 底色上色

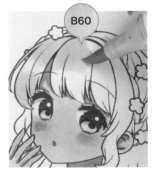

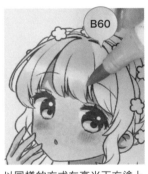

從上面開始塗淡紫色,在高光處留白。

用0號暈開高光與淡紫色的邊界。

以同樣的方式在高光下方塗上淡紫色。

用0號暈開邊界。

在後方頭髮塗上淡紫色與0號,並且保留高光部。

頭髮底色完成

塗上淡淡的色彩。

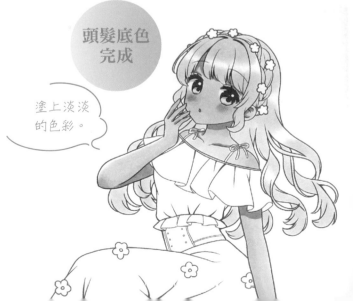

■ 陰影上色

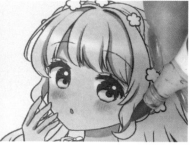

RV42

B12

用筆尖在髮束的陰影處塗粉紅色。

在上面疊加藍色。

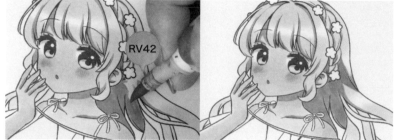

RV42

B12

先在脖子後方決定大面積的上色範圍，再填滿顏色。

在上面疊加藍色。

RV42

B12

思考哪個髮束的髮尾位在上層，找出陰影並塗上顏色。

以同樣的方式塗藍色，加深顏色。

頭髮陰影
完成

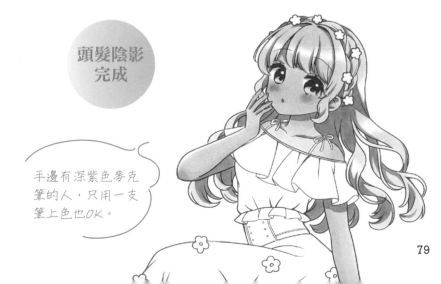

手邊有深紫色麥克
筆的人，只用一支
筆上色也OK。

B60　B12　W-5　W-2

④ 襯衫與腰帶

■ 襯衫上色

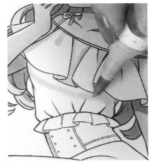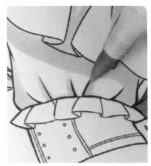

用淡紫色畫出襯衫的陰影，記得留意荷葉邊的交疊處。

荷葉邊下方的陰影範圍很大，需先決定塗色範圍之後再填滿顏色。

腰帶的皺褶處也要仔細畫出陰影。

■ 腰帶上色

B12

W-5　W-2

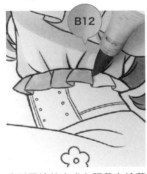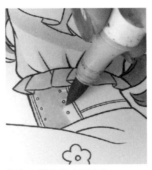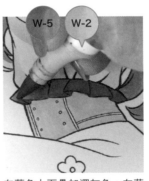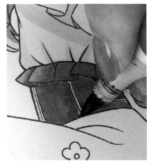

先以平塗的方式在腰帶上塗藍色。

鈕扣和線條留白不上色。

在藍色上面疊加深灰色，在荷葉邊的亮部塗上淺灰色。

小心不要塗到鈕扣和線條。

■ 畫出襯衫的圖案

B12

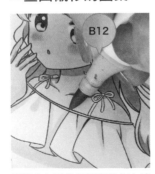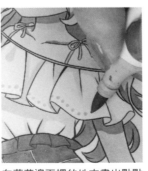

用筆尖在肩帶與邊緣線條上塗藍色。

在荷葉邊下襬的地方畫出點點圖案。

沿著布料的形狀畫出間隔一致的直線。

加上橫線，畫出格紋圖案。

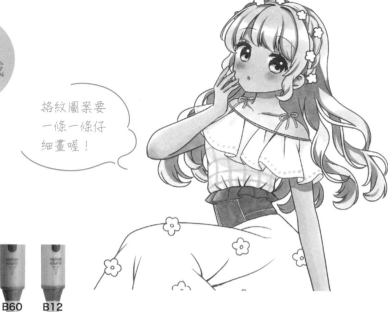

上半身
繪製完成

格紋圖案要
一條一條仔
細畫喔！

5 裙子

■ 底色上色

B60 B12

B60

在亮部塗上淡紫色。

B12

腰帶下方一帶比較暗，在此處塗上藍色。

B60

用淡紫色暈染，做出兩色漸層效果。

裙子的皺褶處也要確實將亮暗面畫出來，在亮部處塗上淡紫色。

B12

在深色的地方塗上藍色，疊色的同時要盡可能地均勻上色。

B60

用淡紫色暈染，做出兩色漸層效果。

花朵裝飾留白不上色。

裙子的
底色
完成了

漂亮的雙色漸層色
調完成了。在這裡
加上陰影吧！

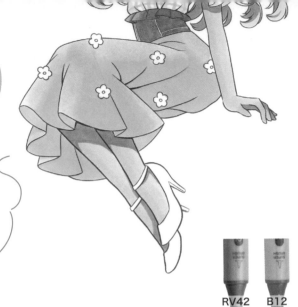

RV42　B12

■ 添加陰影

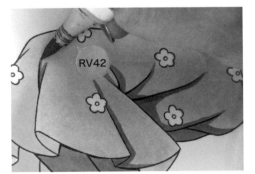

RV42

留意皺褶的位置，用粉紅色畫出陰影。

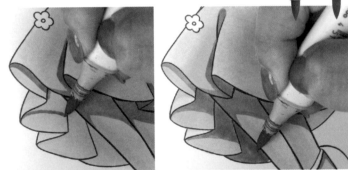

裙子背面的陰影面積較大，需先決定上色範圍再塗滿顏色。

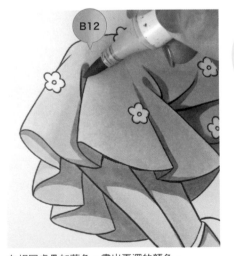

B12

在相同處疊加藍色，畫出更深的顏色。

裙子
繪製完成

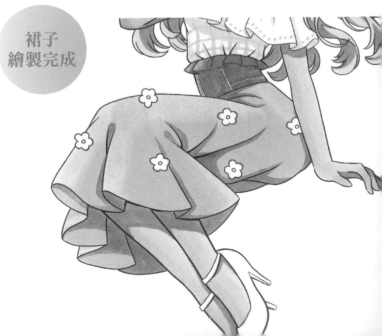

6 花朵飾品

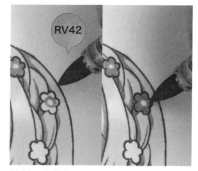 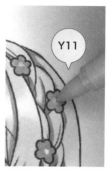 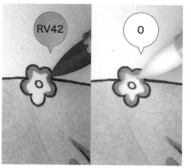 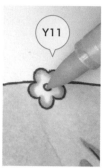

繪製頭上的花朵飾品。
首先，在中間圈出圓形的留白範圍，接著填滿外圍的顏色。

顏色乾了以後，在中間塗一點黃色。

繪製裙子的花朵飾品。在花朵邊緣塗粉紅色，用0號往中央暈開。

乾了以後，在中間塗一點黃色。

7 鞋子

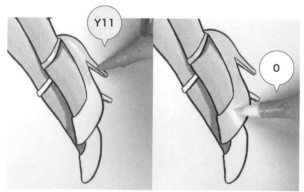 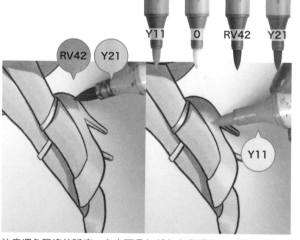

在亮部塗上黃色並將高光部留白，用0號暈開黃色與高光的邊界。

注意深色區塊的弧度，在上面疊加粉紅色與橘色，用黃色暈染邊界處。

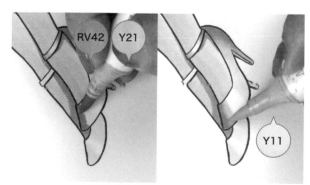 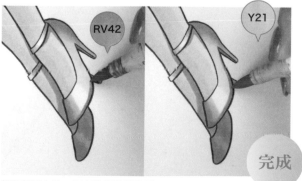

在腳尖塗上粉紅色和橘色，接著用黃色暈染，使顏色更融入底色。

顏色乾了之後，加上粉紅色的陰影，並在同一個地方疊加橘色以加深顏色，上色完成。

完成

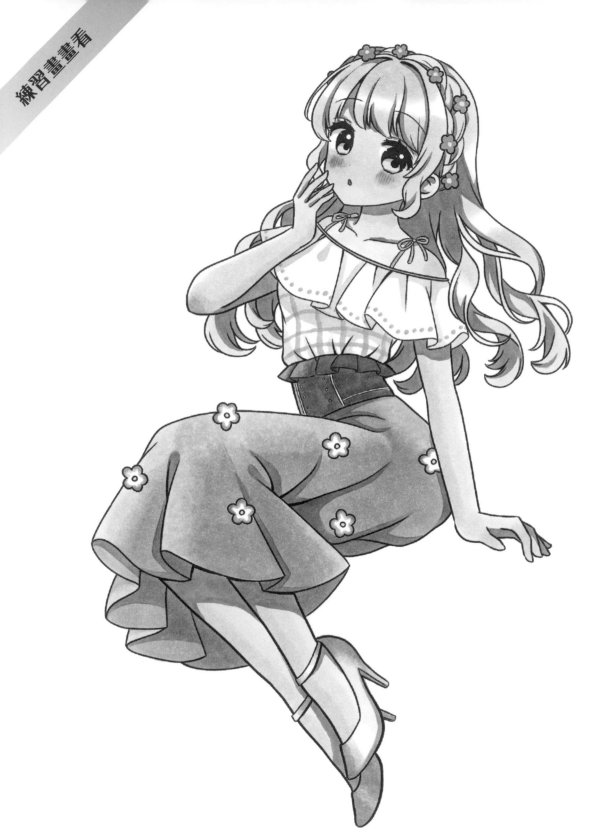

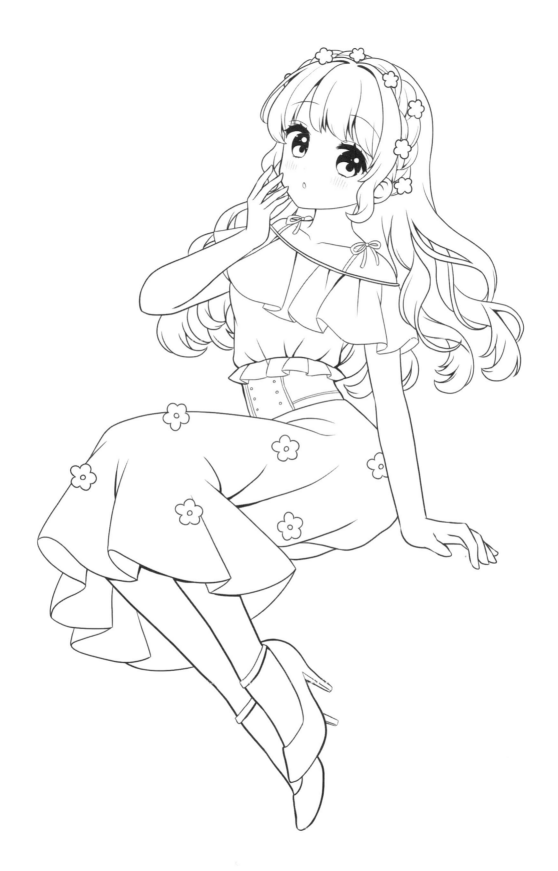

Lesson 10 花朵背景

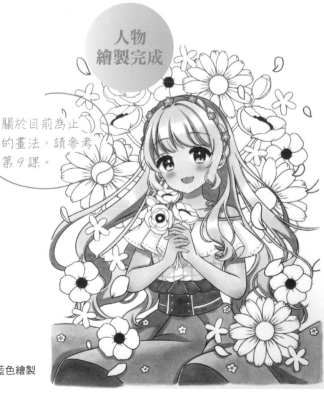

1 皮膚

■ 底色上色

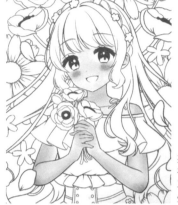

塗上皮膚色的底色，
在臉頰上塗粉紅色，
再用淡粉色和皮膚色
暈開。

■ 陰影上色

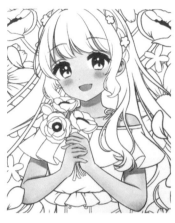

畫出脖子、頭髮和衣
服上的陰影。在粉紅
色上面添加淡紫色，
加深顏色。

2 眼睛、頭髮、服裝

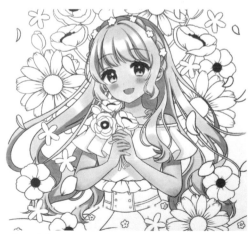

頭髮以淡紫色和 0 號作為底色，疊加粉紅色和藍色，
畫出陰影。襯衫的陰影處也塗上淡紫色。

在襯衫上添加藍色的花紋。
以藍色作為腰帶的底色，並且疊加兩種灰色。
裙子則利用藍色和淡紫色畫出不同深淺，以粉紅色和藍色繪製
陰影。

人物
繪製完成

關於目前為止
的畫法，請參考
第 9 課。

Lesson 6
Lesson 7
Lesson 8
Lesson 10 花朵背景
Lesson 12
Lesson 13
Lesson 14

③ 大丁草花

R14 RV42 R00 B12 Y11 Y21

■ 紅色大丁草花上色

一次塗 3 片花瓣,從中間開始粗略地上色。

將紅色暈開,朝外側塗上粉紅色。

以淡粉色暈開外側。

在下層花瓣中塗紅色,塗到接近邊緣的地方。

用粉紅色暈開邊緣。

先畫好全部的花瓣再加上陰影。用筆尖輕輕上色。

在同一處疊加紅色,加深顏色。

以平塗的方式在中央塗黃色。

在周圍加上粉紅色,用畫筆畫出鋸齒狀。在同一處疊加橘色,並且加深顏色。

■ 橘色大丁草花上色

RV42 R00 Y21 Y11

在花瓣的根部塗上粉紅色。

用淡粉色暈開外側。

在花瓣的根部疊加橘色,畫出深橘色。

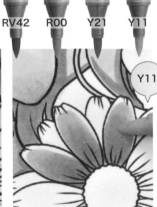

用黃色暈開外側。

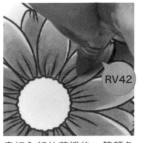

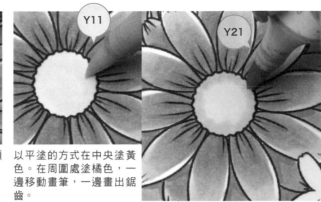

畫好全部的花瓣後，等顏色風乾再加上粉紅色的陰影。

在同一處疊加橘色，加深顏色。

以平塗的方式在中央塗黃色。在周圍處塗橘色，一邊移動畫筆，一邊畫出鋸齒。

■ 黃色大丁草花上色

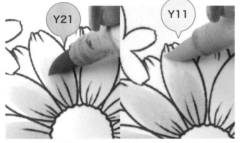

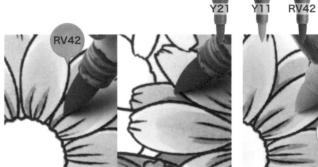

在花瓣的根部塗橘色，前端則塗黃色，畫出漸層色調。

畫好全部的花瓣後，等待顏色風乾，接著加上粉紅色的陰影。請仔細地刻畫細節。

用黃色暈染融合。

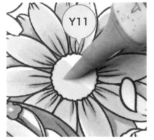

以平塗的方式在中央塗上黃色。

在上面疊加淡粉色。

在周圍畫出粉紅色的鋸齒狀陰影。

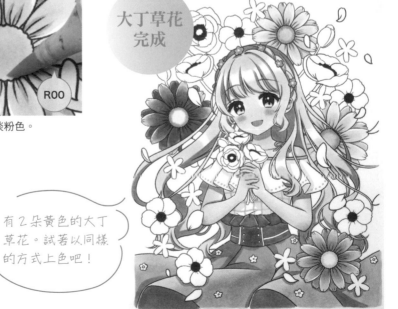

大丁草花完成

有2朵黃色的大丁草花。試著以同樣的方式上色吧！

4 2種顏色的花

■ 藍花上色

在花瓣的根部仔細塗上0號。

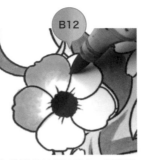

在花瓣的外側塗藍色，讓顏色融入事先塗好的0號顏色中。

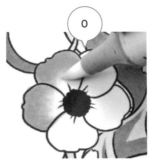

用0號暈開邊界。

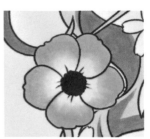

其他花瓣也以同樣的方式上色。

■ 紅花上色

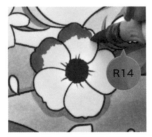

畫紅花時，試著暈染3種顏色吧！首先在花瓣的外側塗上紅色。

用粉紅色暈開邊界，畫出漸層感。

在邊界塗上淡粉色，讓顏色更平滑流暢。

用0號暈染，讓顏色更融入中間的白色。

■ 風乾後畫出陰影

在花瓣交疊處的陰影以及中央的皺摺處，加入藍色的陰影。

在紅花中畫出粉紅色的陰影。

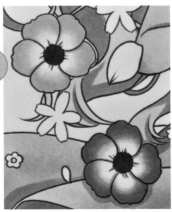

兩種顏色的花完成了

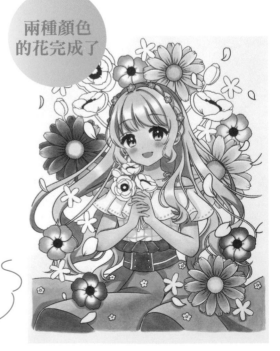

漸層感是上色的重點。

R14　RV42　R00

⑤ 罌粟花

■ 粉紅罌粟花上色

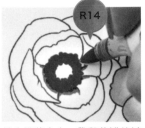

R14

首先沿著中央一帶與花瓣的皺摺塗上紅色。

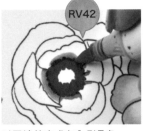

RV42

以平塗的方式在內側疊色。

稍微加深疊色處的顏色，增加立體感。

外層花瓣也要從根部開始上色。

RV00

在花瓣的邊緣塗上淡粉色。

在內層花瓣的邊緣塗一點粉紅色，並用淡粉色暈染。

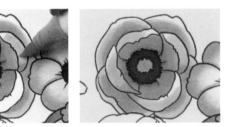

等待顏料風乾。

■ 側面的橘色罌粟花上色

RV42　Y21　R14

RV42

從內層開始上色，中央塗上粉紅色，花瓣邊緣留白不上色。

Y21

在上面疊加橘色，原本是粉紅色的地方就會變成深橘色。

R14

在中央一帶疊加紅色。

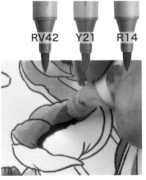

繼續疊加橘色。

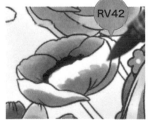

RV42

外層花瓣也要先塗粉紅色。

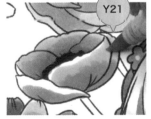

Y21

在上面疊加橘色，原本是粉紅色的地方會變成深橘色。

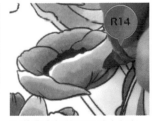

R14

在花朵底部的周圍塗上紅色，畫出更深的顏色。

Y21

用橘色暈染，讓紅色更融入底色。

■ 紅罌粟花上色

在花瓣的底部塗上紅色。

用粉紅色暈染融合，並在邊緣保留一點留白空間。

在底部的深色區塊添加藍色。

疊加紅色並加以暈染。

■ 陰影上色

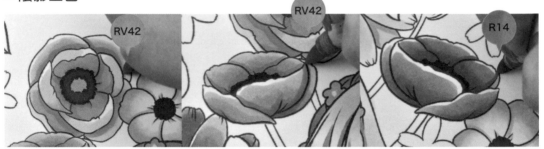
紙張乾了之後再加上陰影。

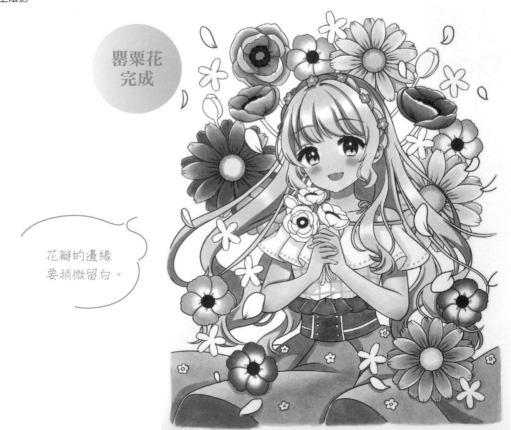

罌粟花
完成

花瓣的邊緣
要稍微留白。

⑥ 花蕾與莖

■ 繪製粉紅色的花蕾與莖部

YG41

B12

在莖部到花蕾的地方，以平塗的方式塗上綠色。

為了加深莖和花蕾下方的顏色，先塗上藍色。

Y11

在藍色上面疊加黃色，畫出深綠色。

YG41

用綠色暈染融合。

RV42

在露出花蕾的花朵上，以粉紅色畫出側面的暗部。

R00

在受光側塗上淡粉色。

B12

顏色乾了以後，沿著線條畫出藍色的陰影。

Y11

在藍色上面疊加黃色，加深顏色。

用黃色和粉紅色平塗 5 片花瓣。此外，繪製人物手中的花、四周飛舞的花時，請試著用喜歡的顏色畫出漸層效果吧！

用喜歡的顏色
繪製飄舞的花
朵。

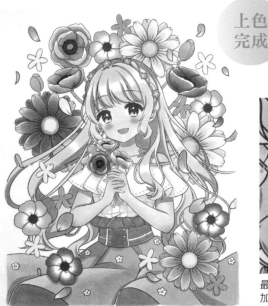

上色
完成

最後修飾時，用白色加上光點會更漂亮。

93

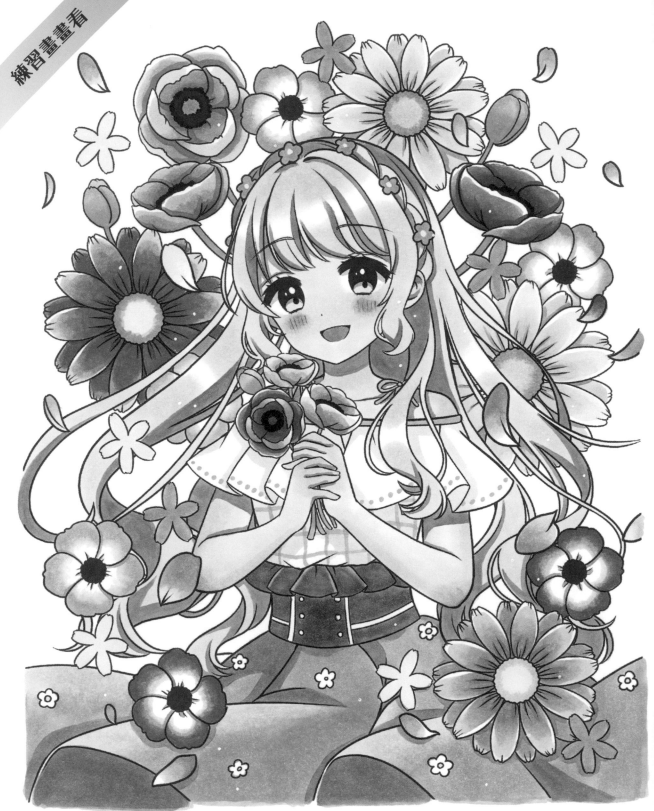

94

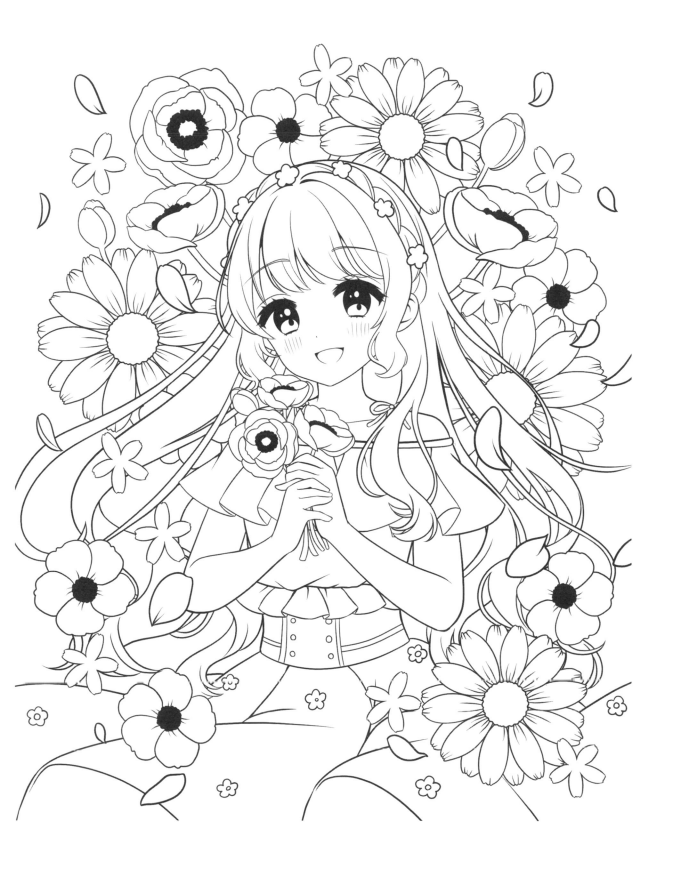

Lesson 11　珍珠與寶石背景

1　皮膚與頭髮

RV42　R00　0

■ 皮膚與眼睛上色

繪製皮膚。運用目前為止學到的方式上色，在眼睛中塗上藍色和黃色。

■ 頭髮底色上色

RV42

在每一條髮束上上色，首先塗上粉紅色。

R00

用淡粉色暈開粉紅色和頭髮光澤的交界處。

0

接著用 0 號暈染，讓顏色融入白紙。

髮尾也以同樣的方式上色，並且保留頭髮的光澤。

■ 頭髮陰影上色

RV42　　R14

留意髮束的弧度，畫出粉紅色的陰影，在上面疊加紅色以加深顏色。

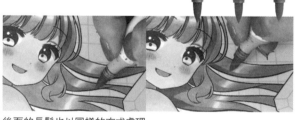

RV42　Y21　B60

後面的長髮也以同樣的方式處理。

B60

在更暗的地方塗上淡紫色的陰影。

皮膚、眼睛、頭髮上色完成

記得在粉色頭髮的光澤處留白喔！

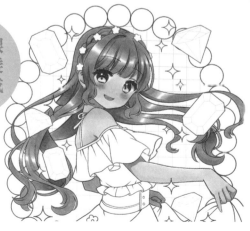

② 服裝

■ 襯衫上色

在襯衫中加入陰影吧！留意荷葉邊的立體感，用筆尖畫出暗部的陰影。

用黃色畫出縱向直線。

繪製橫線時，需同時注意荷葉邊的凹凸起伏。

在格紋的交叉點塗橘色。

在肩帶和衣服邊緣塗上橘色。

在陰影處塗上粉紅色，加深顏色。

用橘色暈染。

■ 腰帶上色

用橘色繪製底色，將白色線條和鈕扣留白。

在上面疊加深灰色，在亮部留白不上色。

在亮部疊加淺灰色。

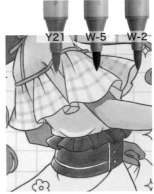

■ 裙子上色

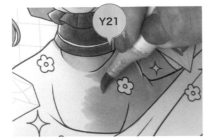

用橘色繪製底色。

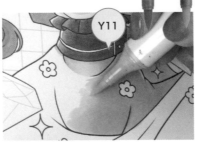

用黃色朝亮部的方向暈開。

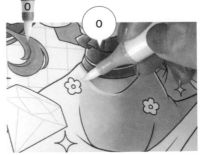

用 0 號暈開最亮部與黃色的交界處。

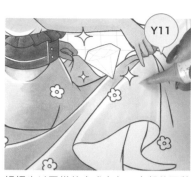

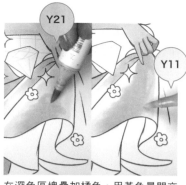

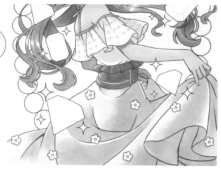

裙襬也以同樣的方式上色,亮部的面積較大,需先塗上黃色作為底色。

在深色區塊疊加橘色,用黃色暈開交界處。

■ 顏色乾了以後,繪製裙子的陰影

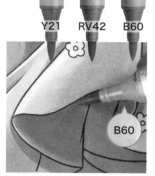

沿著裙子的皺褶塗上粉紅色的陰影。

在上面疊加橘色。

在裙子背面塗上粉紅色和橘色,加深顏色。

在更暗的地方疊加淡紫色。

■ 花朵飾品上色

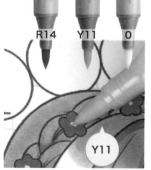

繪製頭部花飾時,先決定中間的圓形範圍,再從外側開始塗滿顏色。

在花朵中心塗黃色。

繪製完成

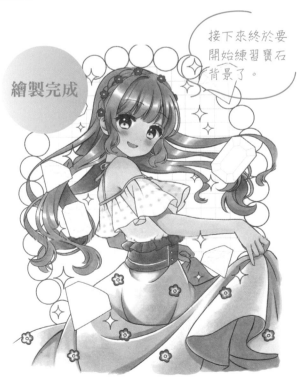

接下來終於要開始練習寶石背景了。

在裙子的花飾邊緣塗上紅色。

用 0 號往中央暈開顏色。

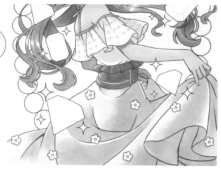

99

3 珍珠

■ 暖色調珍珠上色

用淺灰色在最亮的地方畫一個圓形，將靠近珍珠 輪廓線的部分留白，用筆尖仔細上色。

亮部下方會出現陰影， 所以要畫一個大小差不 多的圓。

沿著珍珠的輪廓線從最亮部的兩側延伸陰影。

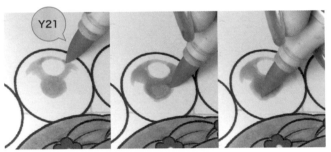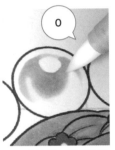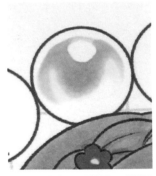

在前面畫好陰影的地方塗上橘色。 橘色的上色範圍比陰影更大一點。

用0號暈開，讓顏色融 入紙張的白色。

■ 冷色調珍珠上色

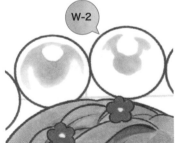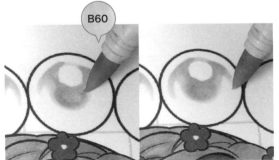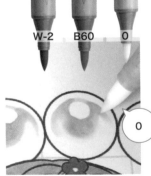

在旁邊畫出冷色調的珍珠吧！ 陰影之前的上色步驟是一樣的。

沿著陰影上面的邊緣塗上淡紫色。 淡紫色的上色範圍比陰影更大一點。

用0號暈開，讓顏色更融入紙 張的白色。

繼續繪製其他珍 珠，畫出冷暖色 調交錯排列的珍 珠吧！

珍珠 上色完成

B12　B60　W-5

④ 寶石

■ 藍色（藍寶石）上色

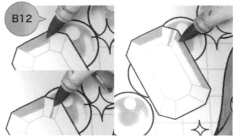

B12

塗上藍色的底色。寶石有 8 個切面，用粗線條畫出大切面的輪廓，小切面則往內側畫出細線條。

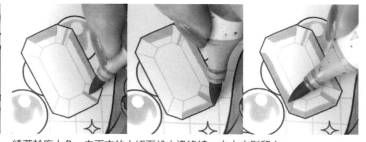

繞著輪廓上色，左下方的小切面塗上邊緣線，左上方則留白。此外，由於切面的受光程度不同，上色範圍也有所差異。

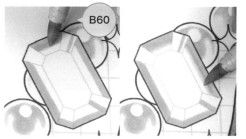

B60

在塗有邊緣線的切面上，用淡紫色暈開邊界以提亮內側。

右下方的小切面也要加入淡紫色。

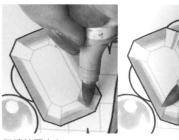

繼續繞圈上色。

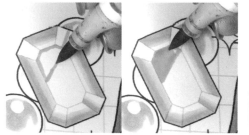

在最上層的切面中上色，保留斜斜的留白空間，將光反射的現象表現出來。繪製大面積時，先決定上色範圍再填滿顏色。

在下面保留大面積的留白空間。

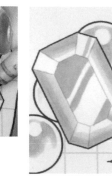

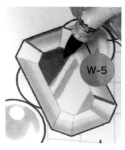

W-5

紙張乾了之後，畫出深灰色的陰影。

藍寶石
上色完成

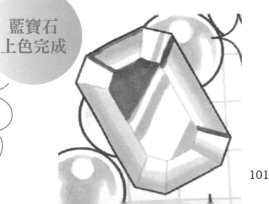

後續用白色畫出高光，這樣就完成了。你也可以試著改變其他寶石的顏色喔！

■ 黃色（黃玉）上色

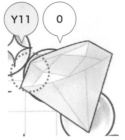

用黃色畫底色，用 0 號暈開局部。

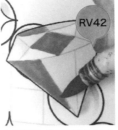

在需要加深的部分塗上粉紅色。

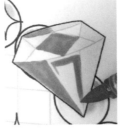

改變正面的陰影形狀，加強顏色深度的表現。

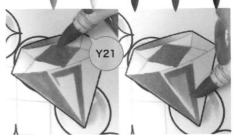

在粉紅色上面疊加橘色。重疊處與未疊的粉紅色之間，呈現出獨特的透明感。

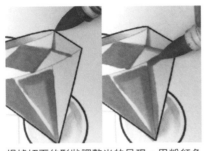

根據切面的形狀調整光的呈現，用粉紅色和橘色畫出陰影。

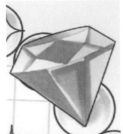

底色繪製完成。

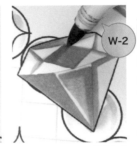

畫紙乾了以後，用淺灰色加深陰影。

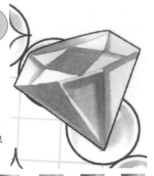

■ 綠色（綠寶石）上色

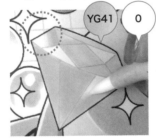

用綠色繪製底色，用 0 號暈開局部。

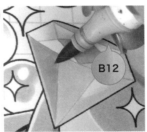

在需要加深的地方塗上藍色。

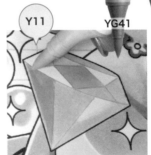

疊加黃色，畫出深綠色。

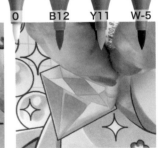

繼續用藍色和黃色畫陰影。

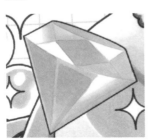

底色完成了。

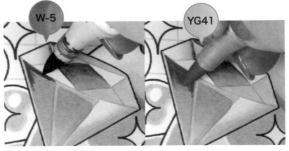

畫紙乾了以後，用深灰色加深陰影。用綠色暈開交界處。

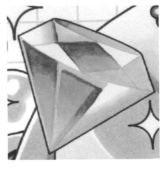

■ 紅色（紅寶石）上色

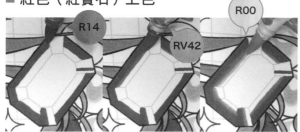

基本上，上色方式跟藍寶石一樣。在邊緣和線條上塗紅色，用粉紅色和淡粉色往內暈開。

在最上層的切面塗紅色，稍微用粉紅色和淡粉色暈開也會很漂亮。

用 0 號修飾出漂亮的漸層色調。

畫紙乾了以後，畫出深灰色的陰影。

寶石完成

5 最後修飾

■ 用白色繪製高光

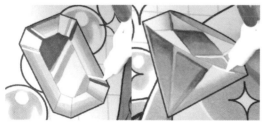

用白色畫出高光，添加閃閃發光的質感。

■ 背景上色

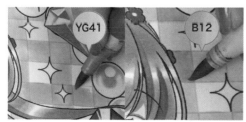

在背景中塗上綠色的格紋，在交接面上疊加藍色。

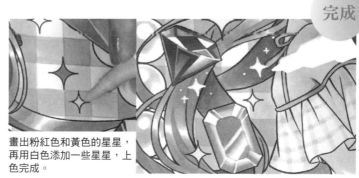

畫出粉紅色和黃色的星星，再用白色添加一些星星，上色完成。

還差一點點！加上背景和閃亮效果就完成了。

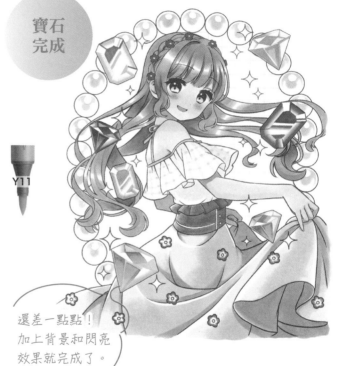

完成

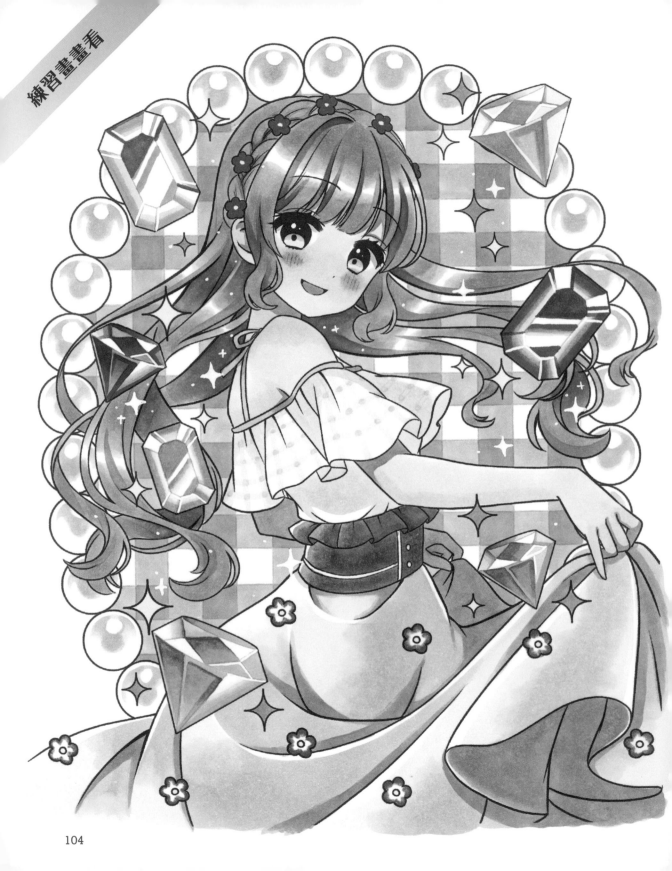

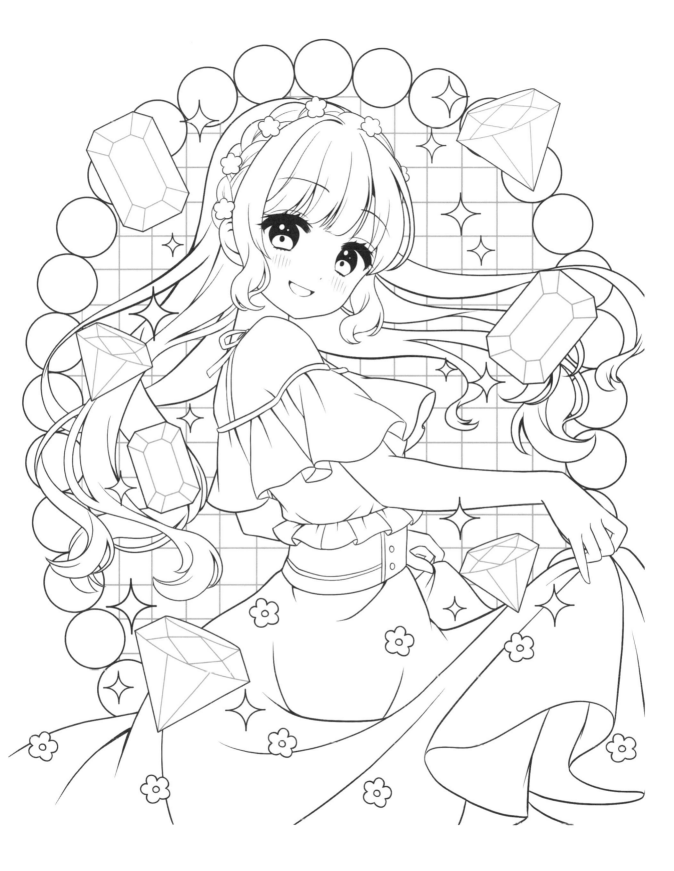

第5章

請在練習頁底下
墊一張白紙
（有墊板更好）

練習繪製其他人物 2
短褲女孩

本章內容

本章將繪製短褲女孩以及兩種背景。
第13課海洋背景，以漸層色調繪製海中之物。
第14課將改變人物的頭髮和服裝配色，
繪製咖啡杯、書籍、點心、金屬邊框等物件。

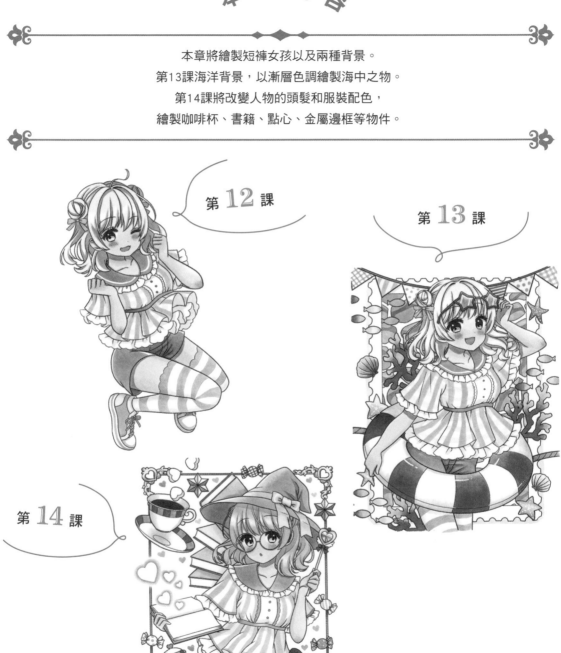

第 12 課

第 13 課

第 14 課

Lesson 12 短褲女孩

① 皮膚

E000　R00　RV42

■ 底色上色

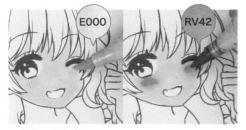

E000　RV42

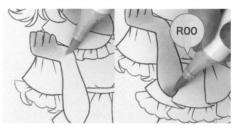

R00

用淺膚色畫出底色。
用粉紅色在臉頰上畫出微微紅暈，
並且用淡粉色和膚色暈開顏色。

加深脖子的顏色，調淡
胸口的顏色。

指尖塗深色，手臂塗淺色。先在手肘塗上粉紅色，
再用淡粉色和膚色暈染。

為了增加大腿的立體感，先用淡粉色加深外側，
再用膚色暈染，讓顏色融入底色。

■ 風乾後塗上陰影

RV42　B60

RV42

用粉紅色畫出瀏海、嘴巴、手指的陰影。

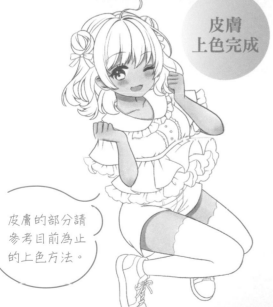

皮膚
上色完成

皮膚的部分請
參考目前為止
的上色方法。

RV42

由於脖子的陰影面積較大，需先決定上色範圍再上色。
鎖骨和衣服的陰影也要仔細地刻畫。

B60

在更暗的地方疊加淡紫色。

② 眼睛

RV42　Y11　W-2

在眼睛上方塗粉紅色。

在粉紅色上面疊加黃色，繼續往下塗色。

在眼睛上方畫出眼皮的影子。

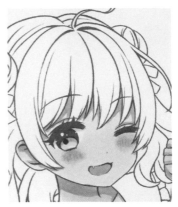

③ 頭髮

Y11　0

■ 畫出上色

由髮旋開始往下上色，在頭髮的光澤處留白。

用 0 號暈開，讓留白的光澤融入畫紙的白色。

從髮尾上色時，也以同樣的方式保留光澤。

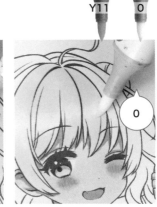

用 0 號暈染。

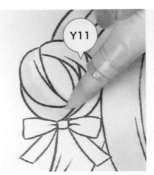

在包包頭的區塊塗上黃色和 0 號，並且在上方留白。

髮尾也要用筆尖仔細地上色。
在彎曲的地方留白，畫出亮部。

■ 風乾後塗上陰影

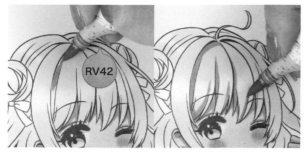

用粉紅色畫出陰影。留意髮束的形狀，筆尖順著髮流上色。

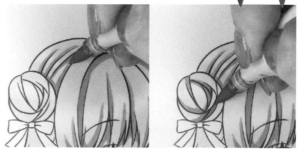

頭頂及包包頭的區塊也要延著線條畫出陰影，增加立體感。

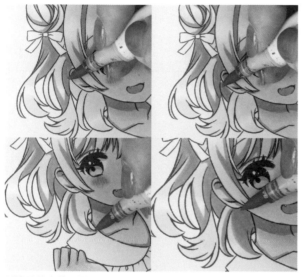

側邊及後方的頭髮，陰影的面積較大。
上色時需注意頭髮的前後位置喔！
先決定上色範圍再填滿顏色比較不會失敗。

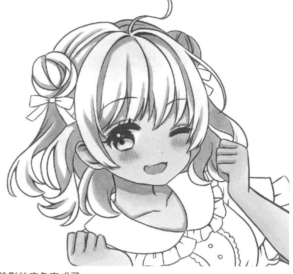

陰影的底色完成了。

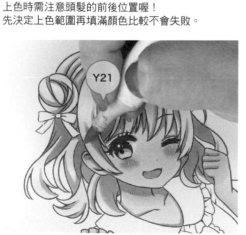

塗完粉紅色後，在上面疊加橘色。運用疊色技巧減少紅色調，就能畫出深橘色。

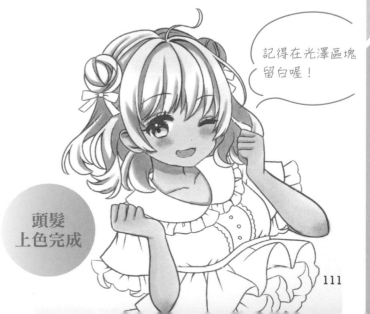

記得在光澤區塊留白喔！

頭髮上色完成

111

4 襯衫

■ 塗底色

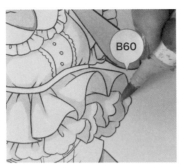

用淡紫色畫出襯衫的陰影。
留意衣服的凹凸起伏,在下
方和陰影處,用筆尖仔細地
上色。

■ 繪製格紋

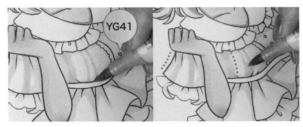

畫出襯衫上的格紋圖案。袖子的弧度是凹的,而胸口的弧度則是
凸的。先利用兩條線決定寬度再進行上色,不要一次畫出整條粗
線。

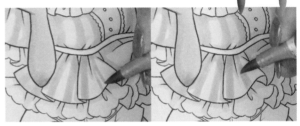

繪製腰部以下區塊時,畫出往下散開的線條。
請依照衣襬飄動的形狀來繪製。

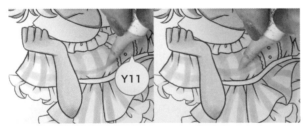

畫出黃色的橫線,上色時需留意衣服的凹凸起伏。
先決定線條寬度再上色。

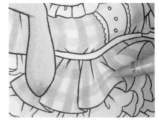

沿著布料擺動的樣子畫出橫線,
與下襬的線條搭配。

繪製格紋時,要
留意衣服的凹凸
起伏,以及下襬
飄動的形狀喔!

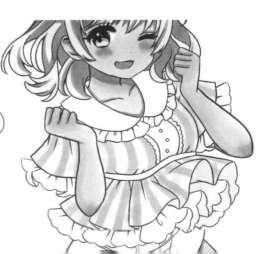

112

RV42　R14　Y21

雖然底稿上沒有線條，但在這裡保留衣領邊緣的白線。
先用粉紅色畫出外圍的線條，再填滿內側。

脖子後方的暗部，用紅色畫出
陰影。

在上面疊加橘色。

■ 腰帶與蝴蝶結上色

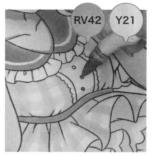

用筆尖在腰帶上塗粉紅色。

由於兩側的顏色稍暗，需加入
一點紅色，並用粉紅色加以暈
染。

在上面疊加橘色。

鈕扣也要塗上粉紅色和橘色。

5 頭部的蝴蝶結

YG41　B12　Y21

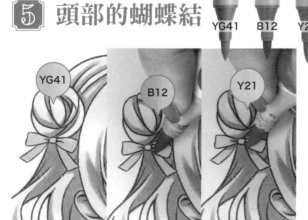

先在頭部的蝴蝶結上平塗綠色，用藍色畫出陰影，
接著在藍色上面疊加橘色。

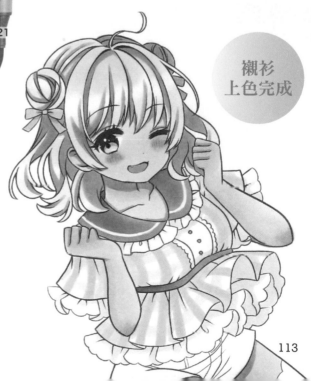

襯衫
上色完成

113

⑥ 短褲

RV42　R14　Y21　W-2

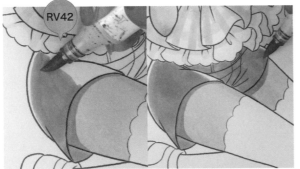

以粉紅色繪製底色。在臀部、大腿等處的布邊上稍微留白。

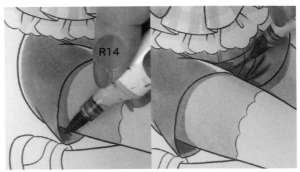

顏色乾了之後，用紅色畫出暗部的陰影。
請沿著皺褶線條上色吧！

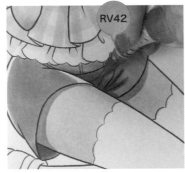

用粉紅色暈開紅色的陰影，讓紅色更融入底色。

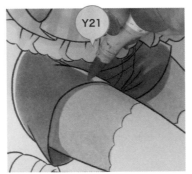

疊加橘色，這樣就能畫出深橘色。

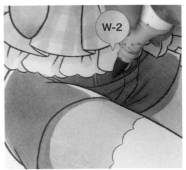

在皮帶上塗淺灰色。

⑦ 長襪

B60　0

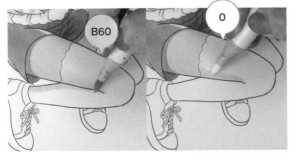

繪製白色的長襪。在陰影處塗上淡紫色，將腿部的弧度突顯出來。用 0 號暈開淡紫色，使其融入紙張的白色。

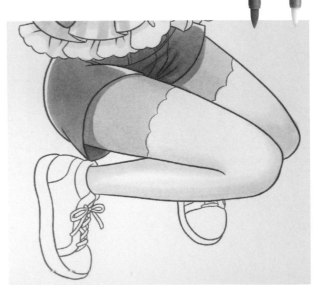

⑧ 運動鞋

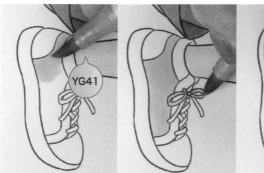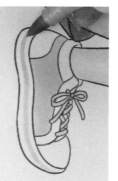

用綠色繪製運動鞋的底色。
鞋帶也塗上綠色，並在鞋底畫出綠線條。

在有陰影的地方塗藍色，例如後腳跟、布料的邊界、
腳尖等處，並且在同一處疊加黃色，畫出深綠色。

用綠色暈染陰影。

在腳尖和鞋底以外的地方塗黃色。

用橘色畫出陰影。

用黃色暈染陰影。

在留白的地方塗上淺灰色的陰影。

⑨ 修飾長襪

完成

顏料乾了以後，用淺灰色畫出條紋圖案，用鉛筆輕輕上色比較不會失敗。

在大腿背面、小腿兩側的暗部疊加淺灰色，讓顏色變得更深。

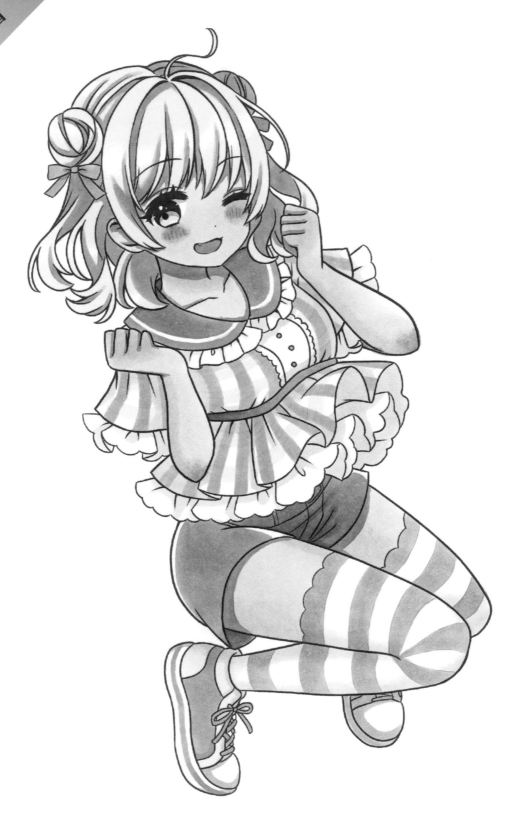

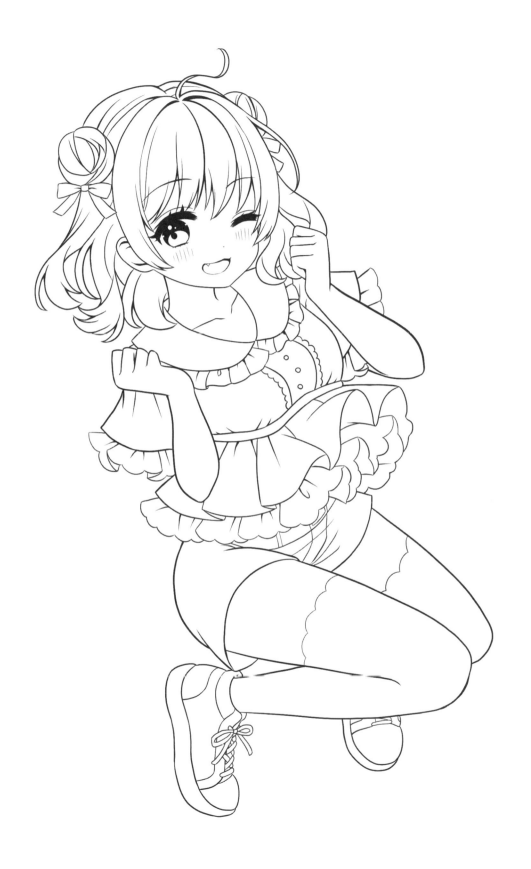

13 海洋背景

E000　R00　RV42　B60

1 皮膚

■ 塗底色

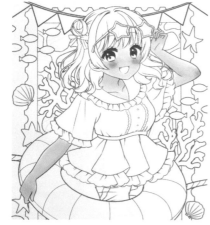

用膚色和淡粉色繪
製皮膚的底色，在
臉頰和手肘塗上粉
紅色，增加紅暈。

■ 塗陰影

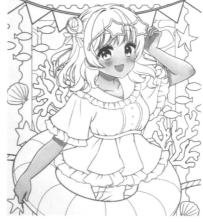

顏料乾了以後，用
粉紅色和淡紫色畫
出陰影。

2 眼睛、頭髮、服裝

目前為止的
畫法請參考
第12課。

依照目前為止的畫法繪製頭髮和衣服，先
塗上底色，底色乾了再疊加陰影。

人物
繪製完成

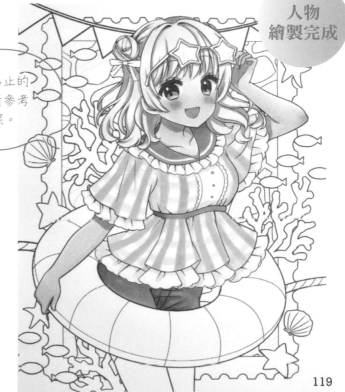

③ 太陽眼鏡

留意來自右上方的光，在鏡片的右上方塗上淡粉色。

在左下方塗粉紅色，並用淡粉色暈染融合。上色時要保留兩條白線。

在亮部（右上）以外的邊框中塗紅色。

在留白的地方塗上粉紅色，讓粉紅色與紅色互相融合。

④ 救生圈

■ 繪製白色區塊

繪製紅白相間的救生圈，從白色區塊開始上色。在後面塗上淺灰色。

在前方比較明亮的地方，用淺灰色畫出陰影，製造立體感。

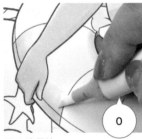

用0號暈染。

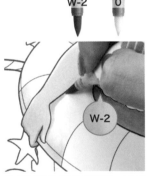

也將手臂的影子畫出來，看起來會更自然。

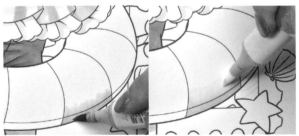

其餘的白色區塊也以同樣的方式上色，用淺灰色和0號畫出陰影。

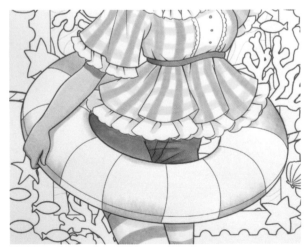

■ 繪製紅色區塊

R14　B12　RV42　R00　W-2

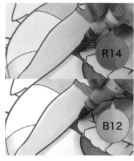 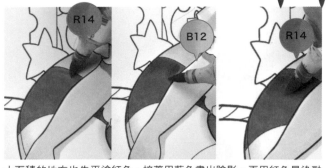

救生圈紅色區塊從裡面開始上色。先平塗紅色,再用藍色畫出陰影。

大面積的地方也先平塗紅色,接著用藍色畫出陰影,再用紅色暈染融合。

 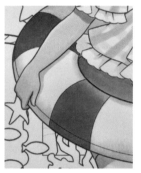

繪製前方亮部時,先將紅色塗在照不到光的側面。

在上面塗粉紅色,並用紅色暈染融合。

更亮的地方則用淡粉色暈染上色。

在紅色的側面中,加上淺灰色的陰影。

在整個救生圈的內側塗上淺灰色的陰影。

太陽眼鏡與救生圈上色完成

記得觀察整體平衡,畫出漸層效果一致的救生圈。

121

5 海洋

B12　R14

B12

在整個海洋背景中塗上藍色，並且避開白色區塊。

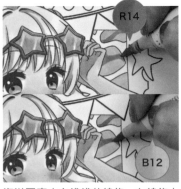

R14

B12

海洋圖案中有淺淺的線條，在線條上塗紅色，並在同一處疊加藍色，加深顏色。

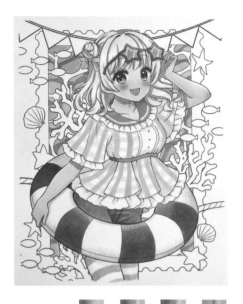

6 珊瑚

R14　RV42　R00　Y21

R14

在下方塗紅色。

RV42

用粉紅色往上暈染。

R00

繼續用淡粉色往上暈染。

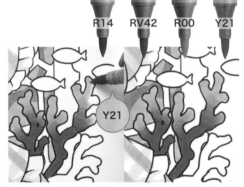

Y21

由上而下塗上橘色，再用淡粉色暈染交界處，畫出自然的漸層色調。

7 魚

■ 繪製漸層色：紅色→粉紅色→淡粉色→黃色

R14　RV42　R00　Y11

R14

首先繪製左邊的魚，將紅色塗到上下一致的地方。

RV42

以粉紅色接續紅色。

R00

對齊縱向直線，繼續用淡粉色畫出漸層感。

Y11

用黃色延續漸層色調。

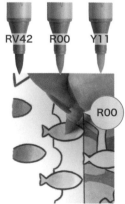

R00

疊加淡粉色，暈染邊界。

■ 繪製漸層色：黃色→綠色→深綠色

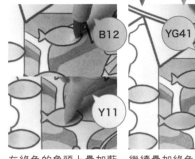
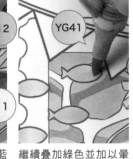

YG41　Y11　B12

YG41

Y11

YG41

B12

Y11

YG41

在黃色後面接著塗上綠色，畫出漸層色調。

用黃色暈開邊界，暈染黃色和綠色的交界處。

繼續用綠色著色。

在綠色的魚頭上疊加藍色以及黃色，畫出深綠色。

繼續疊加綠色並加以暈染。

■ 繪製右側魚群的漸層色：紅色→粉紅色→紫色→藍色

R14　RV42　R00　B60　B12

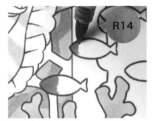

R14

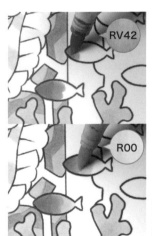

RV42

R00

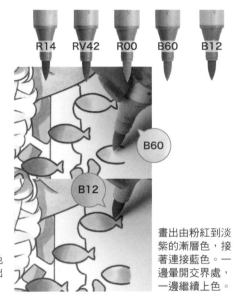

B60

B12

右側魚群呈現由紅至藍的漸層色調。先塗紅色。

往右塗上粉紅色及淡粉色，畫出漸層效果。

畫出由粉紅到淡紫的漸層色，接著連接藍色。一邊暈開交界處，一邊繼續上色。

海洋、珊瑚、魚群的漸層色完成

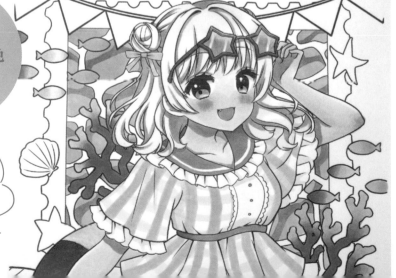

漸層色的上色重點在於另一隻手要準備多支麥克筆，並且快速上色！

123

 貝殼與海星

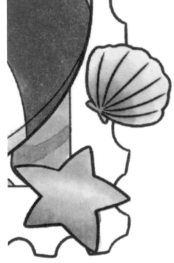

■ 貝殼上色

 RV42

 R00

 Y11

從下方開始塗上粉紅色。

用淡粉色往上暈開。

在上面塗黃色。

用黃色暈開，讓交界處更加融入。

■ 海星上色

YG41

由下而上畫出粉紅色與淡粉色的漸層。

往上畫出黃色的漸層。

在上面塗綠色。

用黃色暈開，讓綠色與下方的黃色互相融合。

貝殼、海星和繩子上色完成

⑨ 繩子

 W-5　W-2

W-5　W-2　RV42　Y21

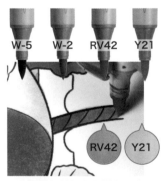 RV42　Y21

用兩種灰色畫出深淺差異。

在上面疊加粉紅色和橘色，畫出褐色。

裝飾繩也以同樣的方式畫出褐色。

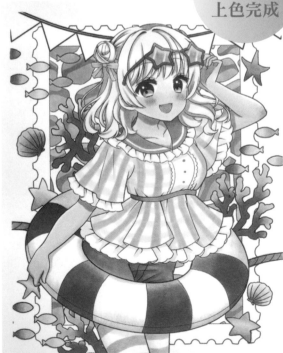

RV42　Y11　YG41　B12　R14

⑩ 三角吊旗裝飾

繪製右側的三面旗，最左邊的旗子用紅色畫出條紋。
正中間的旗子先平塗黃色，再畫出粉紅色的圓點。
最右邊則先畫出綠色格紋，並在交叉點上塗藍色。

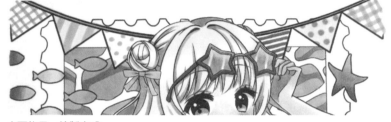

先畫左側的三面旗，最左邊的
旗子用粉紅色畫出格紋，正中
間的旗子是黃綠條紋，最右邊
是藍色點點圖案。

六面旗子，繪製完成。

⑪ 陰影與高光

■ 陰影上色

B60

用淡紫色畫出陰影，突
顯郵票造型的邊框。

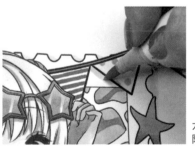

六面三角吊旗也要添加
陰影才能增加立體感。

■ 高光上色

完成

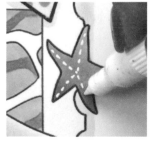

用白色畫出海星的紋路。

貝殼上也要畫出高光，製造
體感。

畫出白色的光澤，將救生圈的
材質感呈現出來。

用白色畫出太陽眼鏡的反光，
上色完成。

Lesson 6　Lesson 7　Lesson 8　Lesson 9　Lesson 10　Lesson 11　Lesson 12　海洋背景

126

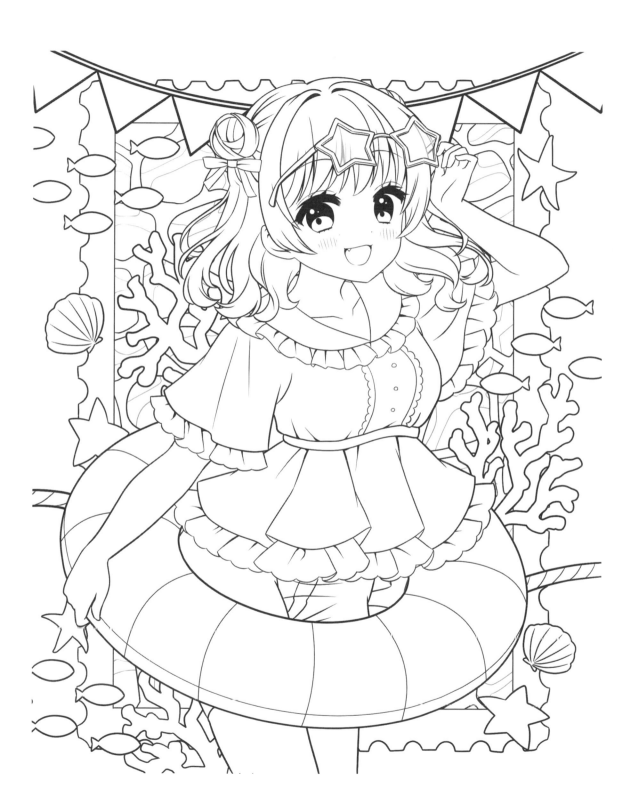

Lesson 14 雜貨與日式點心背景

① 皮膚

E000　R00　RV42　B60

■ 底色上色

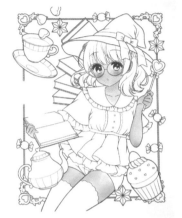

用膚色、淡粉色、粉紅色 3 種顏色畫出皮膚的底色。

■ 陰影上色

疊加粉紅色與淡紫色並畫出陰影，拿著物品的手、眼鏡等物件上也有細部陰影，上色時需多加留意。

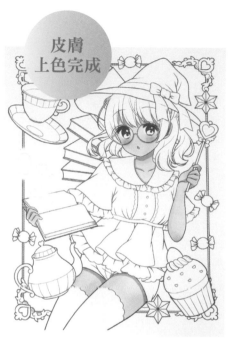

皮膚上色完成

② 眼睛

RV42　Y11　W-2

RV42

在眼睛上方塗粉紅色。

Y11

在粉紅色上面疊加黃色，並且往下塗色。

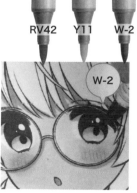

W-2

畫出淺灰色的眼皮陰影。

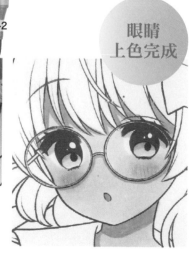

眼睛上色完成

3 頭髮

■ 底色上色

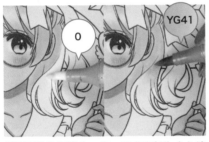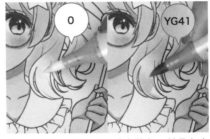

將藍色或綠色之類的深色暈開前，需要確實塗上0號，讓紙張保持溼潤，依序畫出每一條髮束。
用0號增加溼潤度後，從上面開始塗綠色並在高光處留白，接著繼續用0號暈染。髮尾也以同樣的方式上色。

側邊飄動的頭髮也一樣，以高光部為中心塗上0號，然後由上而下塗綠色。

用0號暈染，髮尾也要塗上綠色，並且在高光處留白。

■ 風乾後畫出陰影

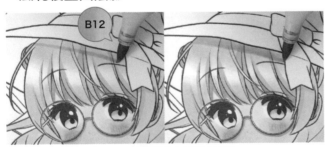

B12　Y11

頭髮
上色完成

在需要調暗的地方塗綠色，例如帽子和頭髮的陰影。

在藍色的地方疊加黃色，畫出深綠色。

有深綠色麥克筆的人，也可以直接用深綠色畫陰影，不需進行疊色！

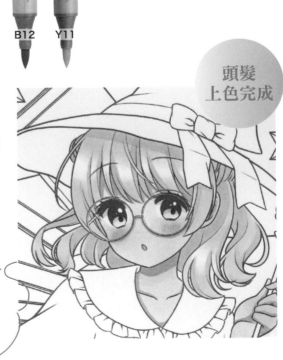

B60　B12　Y21

4 襯衫

■ 底色上色

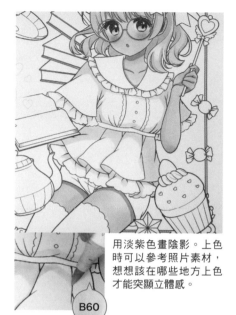

用淡紫色畫陰影。上色時可以參考照片素材，想想該在哪些地方上色才能突顯立體感。

B60

■ 衣領上色

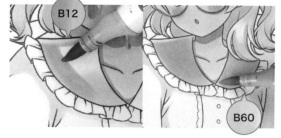

B12

B60

在亮部塗一點淡紫色並疊加藍色，畫出漸層色調。用淡紫色暈開交界處。

■ 繪製條紋

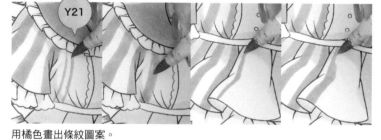

Y21

用橘色畫出條紋圖案。
上色時，也要考慮到衣服的凹凸起伏及下襬的寬度喔！

■ 繪製邊緣和皮帶

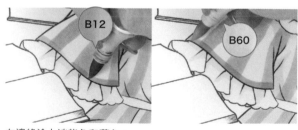

B12

B60

在邊緣塗上淡紫色和藍色。
在亮部塗淡紫色，並且暈開交界處。

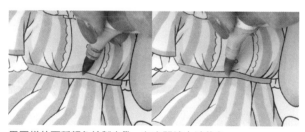

用同樣的兩種顏色繪製皮帶，在中間塗上淡紫色。

■ 繪製荷葉邊和鈕扣

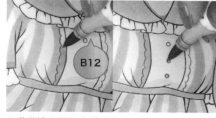

B12

在荷葉邊和鈕扣上塗藍色。
用筆尖仔細地上色。

覺得徒手畫線條很困難的話，可以先用鉛筆畫出淺淺的線條喔！

襯衫
上色完成

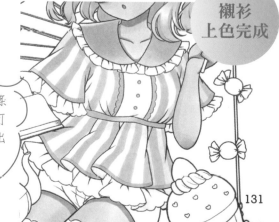

131

5 短褲

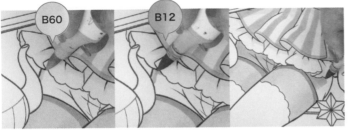

在亮部塗上淡紫色，接著畫出藍色的底色。

顏料乾了之後添加陰影。在荷葉邊的陰影和皺褶上塗紅色，接著疊加藍色，調出深紫色。

6 帽子與長襪

■ 帽子上色

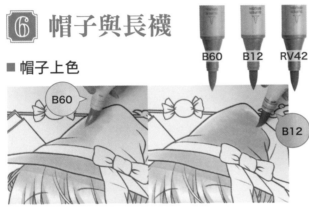

在亮部塗上淡紫色，接著畫出藍色的底色。
用淡紫色暈開邊界，讓顏色更融入。

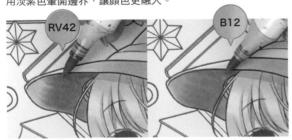

畫出帽子內側的陰影。
在邊緣留白，先塗粉紅色再疊加藍色，畫出更深的顏色。

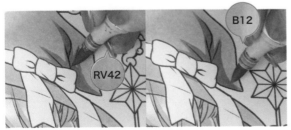

在彎折的帽子中添加皺褶。
用粉紅色和藍色畫出陰影，增加立體感。

■ 蝴蝶結上色

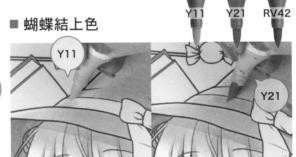

在亮部塗上黃色，用橘色畫出底色。
用黃色暈染邊界。

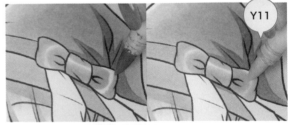

在高光處留白，在蝴蝶結中塗橘色。
在留白的高光上疊加黃色。

在打結處的周圍以及環形區塊的下方，
疊加粉紅色和橘色，將陰影畫出來。

■ 長襪上色

W-2　W-5

在整體塗上淺灰色。

在邊緣二次塗色，畫出更深的灰色，增加
立體感。

用深灰色加深最前面及兩腿交界處的顏色，
呈現立體感。

接下來讓我們練習
看看咖啡杯、書本
和金屬邊框吧！

■ 衣領陰影上色

RV42　B12

修飾人物，畫出陰影細節，
做出層次感。
頭髮蓋住的衣領或是脖子後
方的顏色比較深，在這些地
方塗上粉紅色。

在上面疊加藍色，畫出更暗
的顏色。

人物
繪製完成

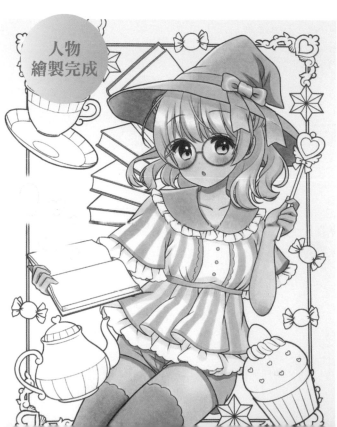

7 咖啡杯與茶壺

■ 咖啡杯上色

在杯子內側的兩端塗上淺灰色。

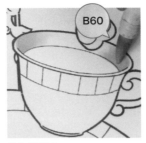

疊加淡紫色。

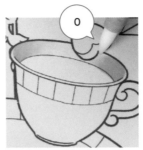

用 0 號暈開，讓淺灰色融入中間的白色。

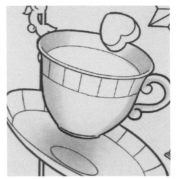

底色完成。

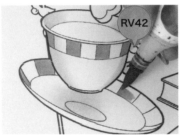

畫出杯子的圖案。
在圖案中交替塗上粉紅色。

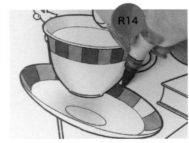

在留白處塗上紅色。

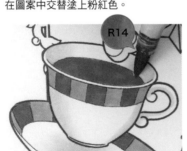

先在咖啡區塊中平塗紅色。

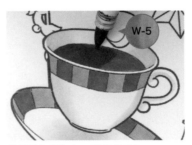

繼續疊加深灰色，畫出咖啡色。

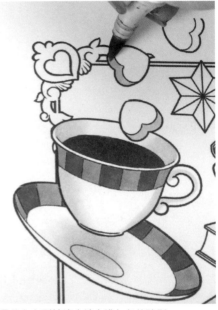

最後在心型糖塊中塗上淺灰色的陰影。

■ 茶壺上色

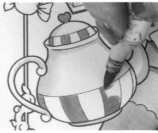

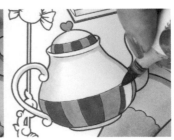

上色的順序跟咖啡杯一樣。塗好底色後，用粉紅色和紅色繪製圖案。

⑧ 點心

R14　RV42　R00　W-2　B60　YG41　B12　Y21

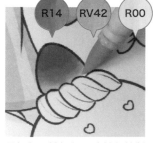

用紅色、粉紅色、淡粉色繪製草莓，畫出 3 色漸層色調。

用淺灰色畫出奶油的陰影。

繪製上方的雙色塗層時，先用淡粉色畫出條紋圖案，愛心留白不上色。

另外一色則選用淡紫色。

用紅、藍、綠 3 色繪製愛心裝飾。

下層海綿蛋糕的上方有陰影，在陰影處塗上粉紅色。

以橘色作為海綿蛋糕的底色，並用粉紅色暈染。

在杯底的條紋中塗上粉紅色和紅色。

在下方用淺灰色塗一點陰影。

用藍色畫出草莓籽。

疊加紅色，加深顏色。

⑨ 書本

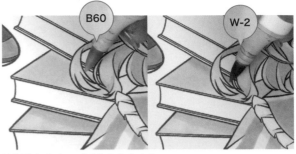

繪製綠色書本。以綠色作為底色，
在陰影處疊加藍色和黃色，讓顏色更深。

繪製紫色書本。以淡紫色作為底色，
在陰影處添加淺灰色。

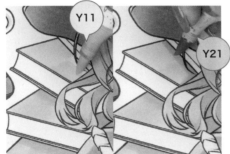

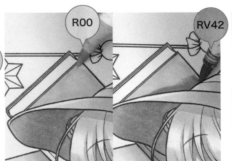

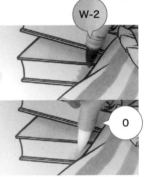

繪製黃色書本。以黃色作為底色，
在陰影處疊加橘色，讓顏色更深。

繪製粉紅色書本。以淡粉色作為底色，
在陰影處疊加粉紅色。

在白色區塊塗上淺灰色的陰影，
並用 0 號暈染。

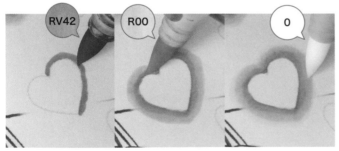

繪製從書中飛出來的愛心。在邊緣塗上粉紅色，並用淡粉色暈開外圍。
接著用 0 號暈染，讓顏色更融入白紙。

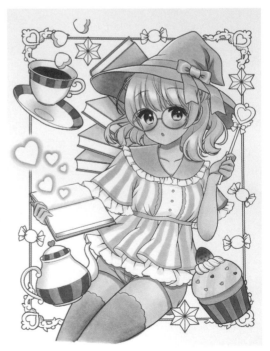

人物的手上有一本書，選用綠色作為書皮的顏色。
在書頁中塗上淺灰色的陰影，並用 0 號暈開。

10 金屬邊框與手杖

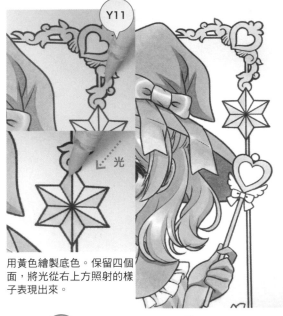

用黃色繪製底色。保留四個面，將光從右上方照射的樣子表現出來。

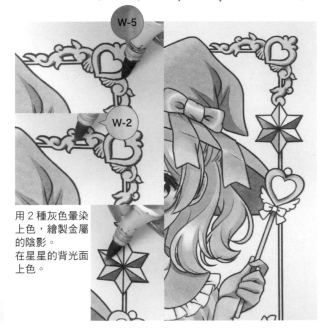

用 2 種灰色暈染上色，繪製金屬的陰影。
在星星的背光面上色。

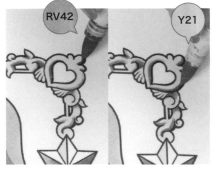

在灰色的陰影上疊加粉紅色，接著繼續疊加橘色。

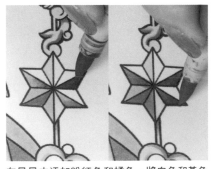

在星星中添加粉紅色和橘色，將白色和黃色 2 面留白。

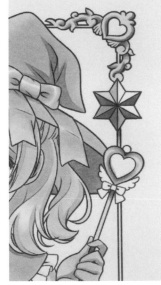

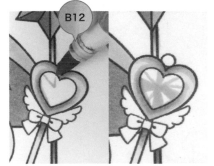

手杖裡嵌著寶石，在寶石中塗上藍色。畫出往中央集中的線條。

在蝴蝶結中塗紅色。

藍色乾了之後，用深灰色畫出反光。

完成

依喜好繪製糖果圖案，上色完成。

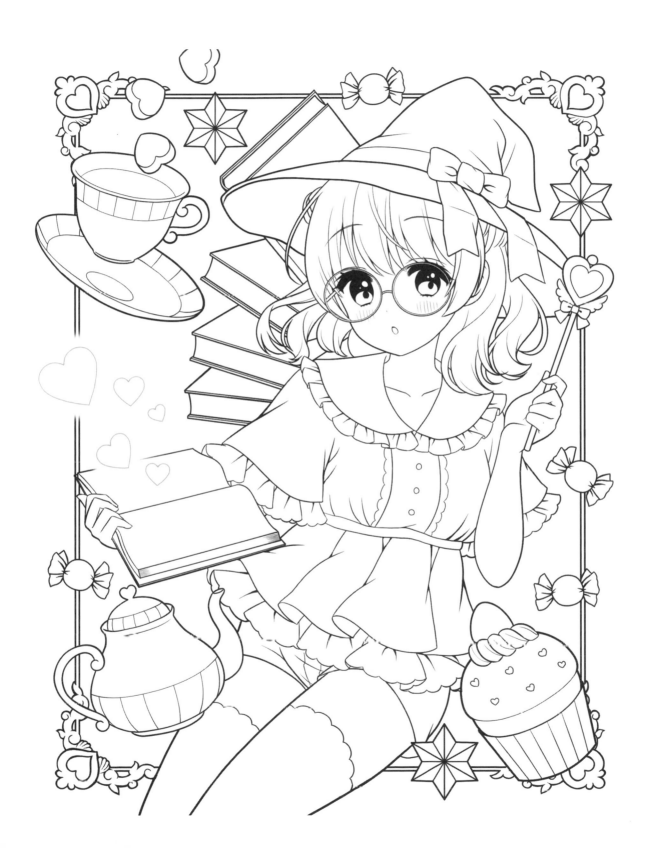

Q & A

まりぽり 問答時間！

Q 開始使用COPIC麥克筆的契機為何？

A 我在瀏覽某個拍賣網站時發現一件出乎意料的事，原來許多人會販售自己繪製的COPIC插畫，這讓我感到很驚訝。
因此我有了「我也想挑戰COPIC插畫」的念頭，於是便購入COPIC Ciao 72色套組開始練習。

Q 你喜歡畫哪些東西？

A 我喜歡畫女孩子、日式點心、甜點這類可愛的人事物。

Q COPIC麥克筆有什麼的魅力？

A 顏色很漂亮，可以畫出很好看的作品，這點我很喜歡。
而且還可以補充墨水、更換筆尖（筆頭），所以可長期使用、CP值很高也是COPIC麥克筆的優點。

Q 除了COPIC麥克筆之外，你還會使用其他畫具嗎？

A 繪製線稿時，我會使用「COPIC Multiliner代針筆」，這款代針筆跟COPIC麥克筆很搭，另外還會使用色鉛筆。畫高光時會搭配「COPIC Opaque White」不透明白色水性顏料，可以畫出很好看的白色。

Q 從草稿、底稿到上色的製作過程是如何進行的？

A 我會使用「CLIP STUDIO PAINT」繪圖軟體，在電腦上完成草稿和草圖。
觀察畫面平衡並進行微調，修飾到一定程度後，用印表機影印草圖。
接著放在透寫台上，用自動鉛筆在正式稿的畫紙上描線，用COPIC Multiliner代針筆描黑線。
接著用橡皮擦仔細地擦掉鉛筆稿，並且用COPIC麥克筆上色。

Q 你如何決定該使用哪些顏色？

A 用自己擁有的所有COPIC麥克筆製作色彩表，色彩表是很方便的工具。我經常一邊檢視色彩表，一邊決定使用的顏色。
我會先決定插畫的主色調（例如：天空的插畫採用藍色調，草莓或莓果風格的插畫則是紅色調）。
接著再看看色彩表，「偏藍的綠色」、「偏藍的灰色」、「偏紅的褐色」、「偏紅的紫色」像這樣尋找能夠搭配主基調的顏色，並在廢紙上試塗後決定使用的顏色。

Q 如何發現可愛的人物姿勢？

A 我覺得手放在臉上的動作很可愛（笑）。
我會用素描模型擺出姿勢，或是參考「CLIP STUDIO PAINT」3D素描人偶的動作。

Q 在背景的題材方面，你是如何找到靈感的？

A 我會一開始就決定想畫的主題、主題物、形象色，接著查詢資料，上網搜集相關資訊，在不影響主要人物和主題物的情況下，尋找次要的主題物。

Q 在畫面的構圖和角度呈現上，你會注意哪些地方？

A 我覺得A4尺寸畫起來很順手，所以平常喜歡用A4紙張作畫。我會思考該用什麼樣的構圖和角度才能順利將構思放入畫面中。
臉部和主題物是最需要被突顯的地方，我會思考它們在A4畫紙上的位置，觀察畫面是否保持協調。

Q 請分享一下推薦的練習方法吧！

A COPIC、水彩、電腦繪圖都可以，請多多欣賞各種形式的插畫作品。
雖然上色方式不大相同，但只要從中發掘作者的用色方式或講究之處，就能得到很多收穫。
在現今的時代，我們可以從社群媒體、繪畫技法書、YouTube等平台獲取豐富的資訊，請多多善用這些工具。

Q 未來想挑戰什麼樣的題材？

A 夏季夜空中的煙火這種表現閃耀光芒的主題，希望可以畫得更好！

Q 你想把這本書推薦給什麼樣的人？

A 剛開始練習時，我們會產生很多疑惑，例如有人想畫女孩子，或是水果、寶石之類的各種主題物，卻不知該如何使用顏色。有人不知道該準備幾支筆才能完成一幅插畫。
透過這本書可以學習到人物、多種主題物的上色及混色方法。少少的顏色也能體驗繪畫的樂趣，如果讀者能因此體認到這點的話，我會很高興的。

Maripori Gallery

まりぽり畫廊

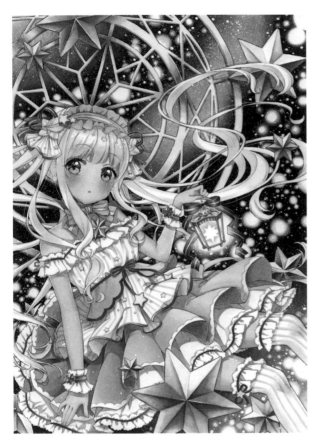

星之子（2019年・A4）
女孩與星辰一同漂浮漫步於太空中。
背景中的閃爍光點和銀河也是一個一
個畫出來的。

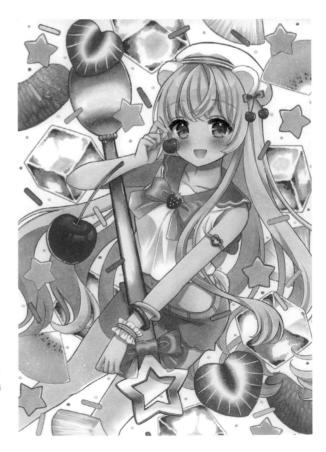

水果潘趣酒（2021年・A4）
作者想畫出夏天的感覺，於是加入了
喜歡的水果主題物，這是一幅具有時
尚可愛氛圍的插畫。

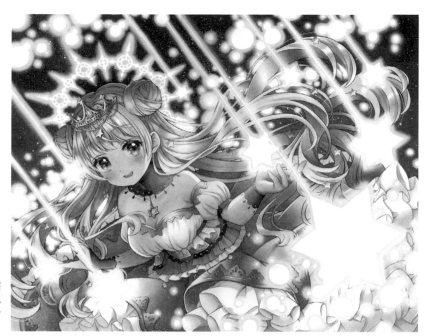

星之公主（2021年・F5）
為了COPIC AWARD繪製的作品。作者努
力將光芒真實閃爍的效果表現出來。構思
光和頭髮的流向及構圖，並且呈現出符合
公主氣質的人物設計。

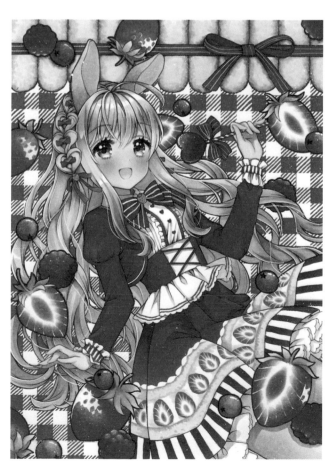

Strawberry Charlotte Cake（2021年・A4）
發表於地區性團體展「日式點心展」的作品，以草
莓夏洛特蛋糕為主題繪製而成。作者喜歡草莓和莓
果類型的主題物，平時經常使用這些題材。

作者　まりぽり

以繪製COPIC插畫為主的插畫家，主要在社群網站、活動、展覽等平台發表作品。喜歡可愛的事物，經常畫女孩子、日式甜點、點心、獸耳等元素。
負責繪製『※塗り絵でまなぶ　コピックのきほん』（HOBBY JAPAN）、『コピックかんたん上達色ぬりレッスン』（玄光社）、「季刊S vol.51」（德間書店）的COPIC繪畫頁面，以及『きせかえひめ』（学研）『かしこガールのキラキラレッスン　心理学を使ってこころを整理する本』等書的插畫，工作範圍十分廣泛。
※繁中版 從著色繪本學習：COPIC 麥克筆技法（ISBN 9789579559591）北星圖書事業股份有限公司出版

【工作人員介紹】

攝影	小川修司（レッスン6・7・9・10、11〜13） 末松正義（レッスン10・14）
設計	清水佳子（smz'）
排版設計	高八重子
企劃編輯	森基子（ホビージャパン）
企劃協力	トゥーマーカープロダクツ

※COPIC為株式會社Too的註冊商標。

從著色繪本學習
COPIC麥克筆插畫
12色繪製女孩與可愛背景！

作　　者	まりぽり
翻　　譯	林芷柔
發 行 人	陳偉祥
出　　版	北星圖書事業股份有限公司
地　　址	234新北市永和區中正路462號B1
電　　話	886-2-29229000
傳　　真	886-2-29229041
網　　址	www.nsbooks.com.tw
E－MAIL	nsbook@nsbooks.com.tw
劃撥帳戶	北星文化事業有限公司
劃撥帳號	50042987
出 版 日	2022年11月
ISBN	978-626-7062-26-5
定　　價	350元

如有缺頁或裝訂錯誤，請寄回更換。

塗り絵でまなぶコピックイラスト
女の子キャラとかわいい背景が12色で完成！
© maripori / HOBBY JAPAN

國家圖書館出版品預行編目(CIP)資料

從著色繪本學習：COPIC麥克筆插畫—12色繪製女孩與可愛背景！／まりぽり作；林芷柔翻譯. -- 新北市：北星圖書事業股份有限公司，2022.11
144面；　18.7×23公分
ISBN 978-626-7062-26-5(平裝)

1. CST：繪畫技法

948.9　　　　　　　　　　　　111008531

官方網站　　　臉書粉絲專頁　　LINE 官方帳號